101 POSTERS VAN HOLLANDSE HITS

101 Posters van Hollandse Hits

Bas Jongenelen

Uitgeverij Geroosterde Hond

Tilburg
2015

© Bas Jongenelen
ISBN 978-1-326-39535-3

Inhoud

Inleiding	7
Posters	11
Ruimte voor aantekeningen	113

Inleiding

Dit is geen boek over Hollandse muziek. Geen woord over toonsoorten, maatvoering, akkoorden en wat al dies meer zij. Dit is ook geen boek over Hollandse liedteksten. Geen woord over rijm, metrum, clichés en wat al dies meer zij. Dit is geen boek over wie de Hollandse artiesten zijn, over hun stemmen en over het publiek dat zij bedienen.

Dit is een boek over posters. Optredens worden aangekondigd door middel van posters en dit boek geeft een korte en zeer onvolledige geschiedenis van posters over optredens van Nederlandstalige zangers en zangeressen. De oudste poster is van 20 mei 2005, de jongste is van 17 juli 2015. De 101 hier gepresenteerde posters representeren een beeldcultuur van tien jaar. Dat is een vrij lange periode, toch is dit genre niet aan heel veel veranderingen onderhevig geweest.

De affiches bevatten altijd foto's. Posters met getekende figuren (zoals bij diverse house-genres) of met bizarre collages (punk) spreken de doelgroep blijkbaar niet aan. Ik ben één typografische poster tegengekomen, maar die dateert niet uit de periode 2005-2015. Op 25 augustus 1990 was er een festival in het Tilburgse Noorderligt. Dit festival werd aangekondigd door deze poster:

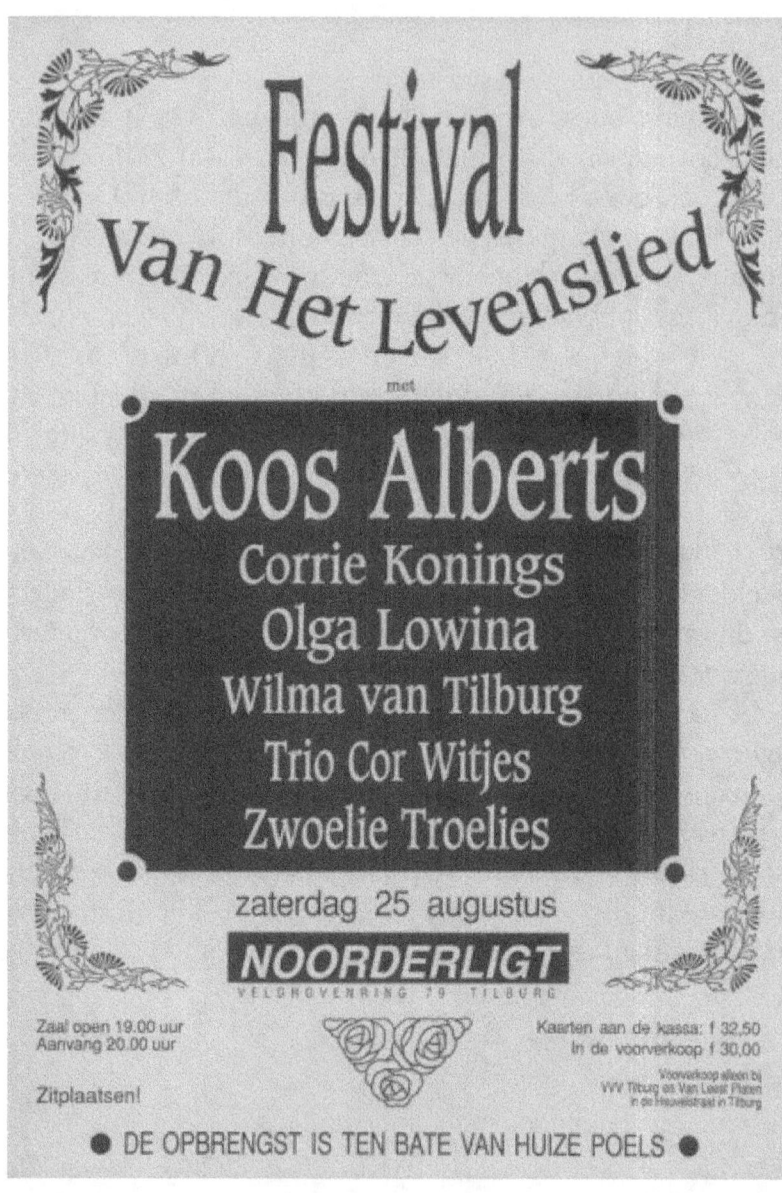

De afgebeelde optredende artiesten verbeelden altijd een vrolijkheid. Stuk voor stuk staan ze lachend op de foto. Deze blijdschap is niet in alle genres te zien, zo kijken klassieke muzikanten en zangers over het algemeen zeer serieus in de lens van de camera (klassieke muziek is zeer serieus) en staan de leden van heavy metal-bands ronduit boos op foto's. Hollandse hits worden gezongen door vrolijke mensen.

De artiesten die optreden zijn altijd zichzelf en zullen altijd zichzelf blijven. Ze hebben dus geen logo. Dit hangt samen met het feit dat er bijna nooit sprake is van bands, wie meedraait in dit circuit is een solozanger of -zangeres. Een band heeft een logo, een soloartiest eigenlijk nooit (hoewel de individuele house-dj's het belang van een logo dan weer wel inzien). Waarom er geen bands zijn in dit genre, is me een raadsel. Vroeger had je in ieder geval nog duo's (De Alpenzusjes, Hepie & Hepie en Saskia & Serge), of soloartiesten met een vaste band (Vader Abraham & Zijn Zeven Zonen en Arne Jansen & Les Cigalles), de afgelopen tien jaar lijkt hier min of meer geen sprake van te zijn. Een Hollandse artiest is een zzp'er.

De zangers en zangeressen die aangekondigd worden op de posters hebben ook vaak geen achternaam. In veel gevallen wel, in de veel gevallen niet. In sommige gevallen gaat de voornaam gepaard met het woord 'zanger' – opdat men niet in verwarring kome met een gelijknamige fietsenmaker. Waarom de ene artiest kiest voor een achternaamloos bestaan en de andere wel graag zijn achternaam op het affiche wil zien, weet ik niet.

De meeste affiches bevatten geen jaartal. Dat is logisch, omdat een affiche een paar weken voor het optreden opgehangen en erna weer weggehaald wordt. Er hangen in 2015 geen posters voor optredens in 2017. Wie een poster ziet, weet dat de datum slaat de dichtstbijzijnde dag. Het jaartal noemen, is dus zonde van de ruimte. Dit is niet typerend voor het genre van de Hollandse hits, het is een algemene wetmatigheid.

Helaas was het niet mogelijk om de posters in dit boek in full colour af te drukken, de originele posters vormen samen een ware kleurenpracht. Ook heb ik niet van ieder affiche een goede hi-res-pic te pakken kunnen krijgen, sommige afbeeldingen zullen dus wat wazig zijn. Desondanks wens ik u veel kijkplezier.

<div align="right">Bas Jongenelen</div>

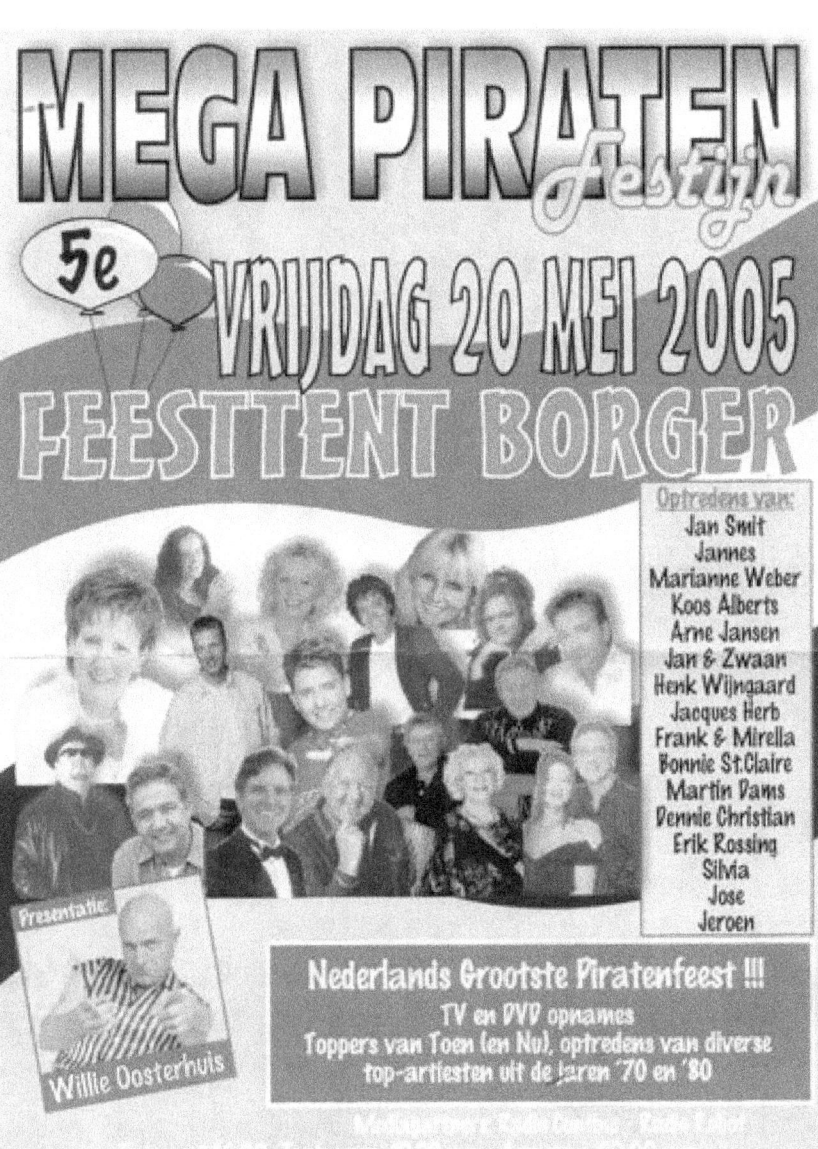

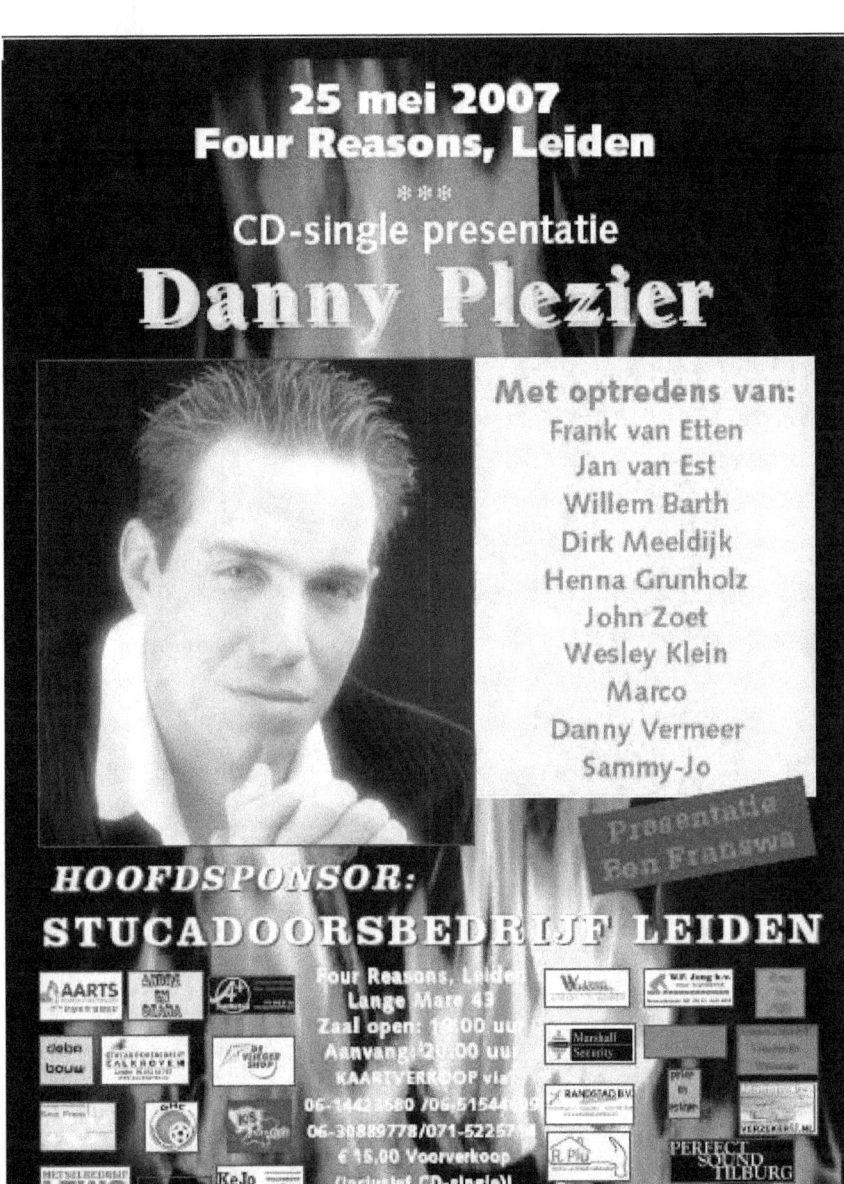

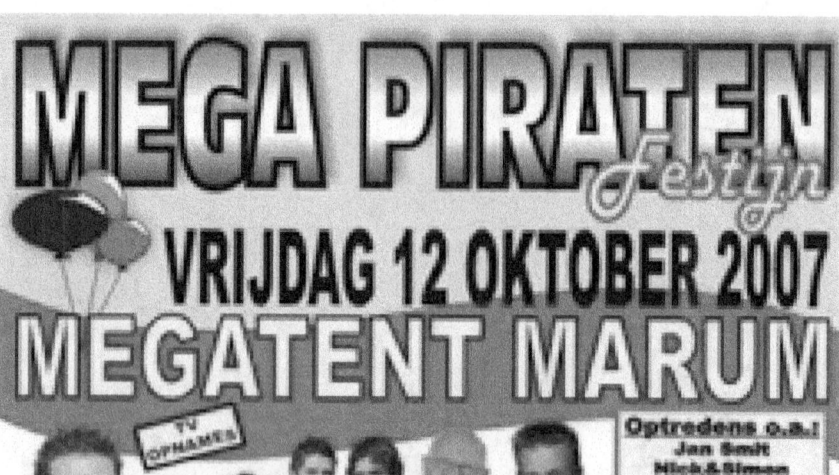

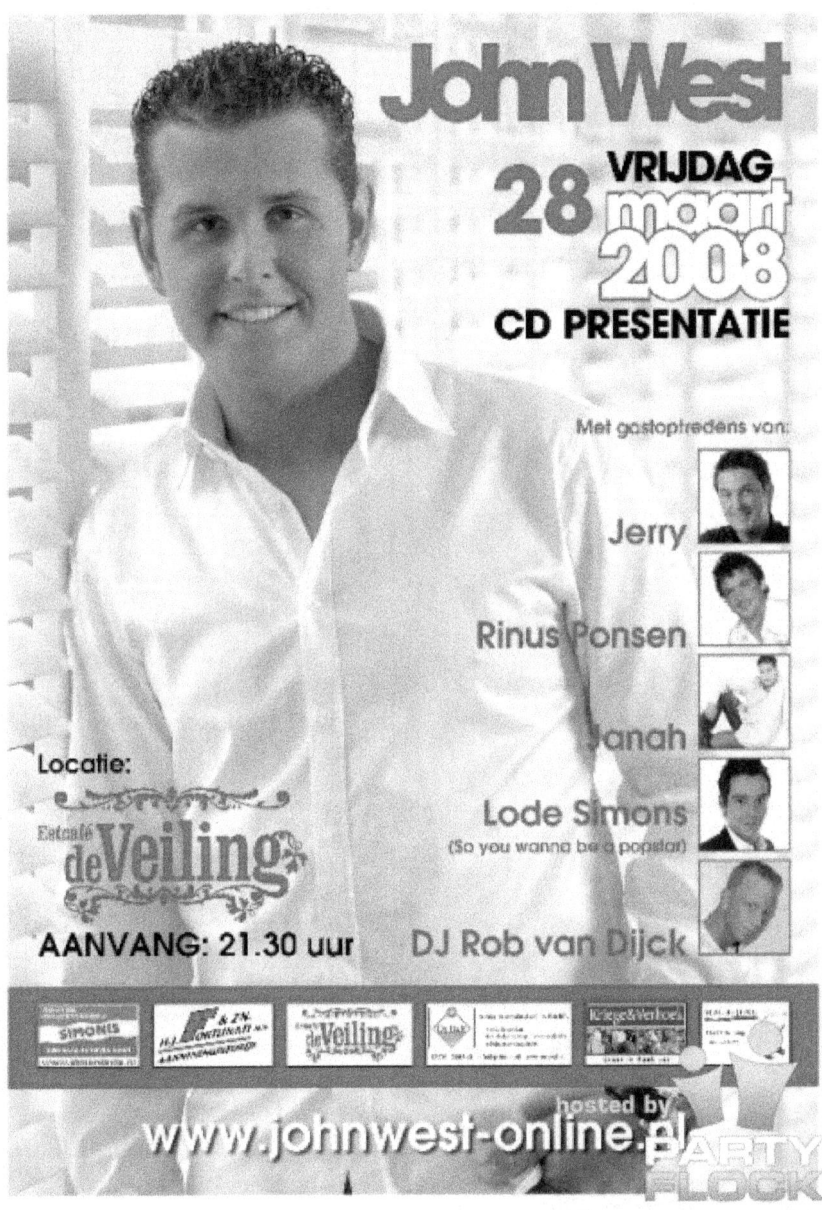

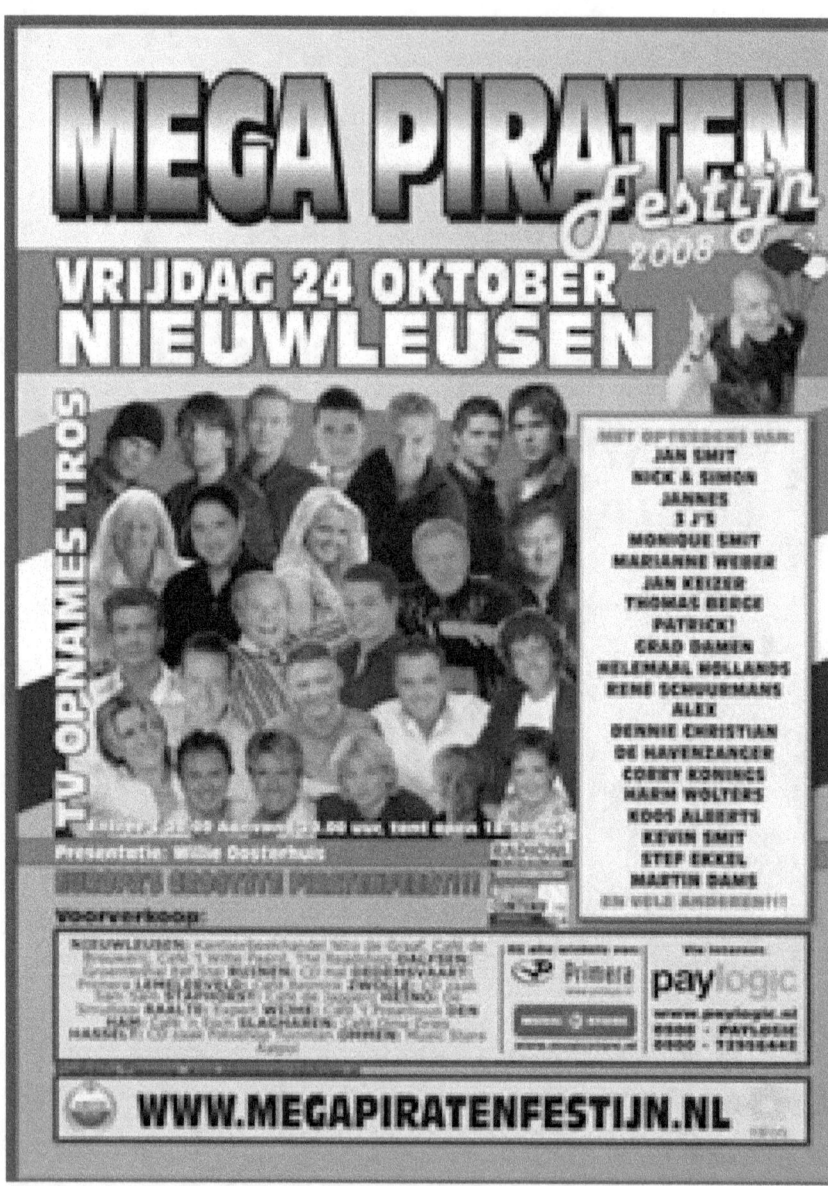

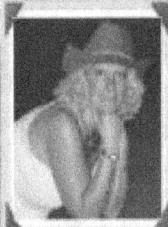

Zondag 28 maart
Grand Café de Burgemeester

CD Presentatie
Jeroen Spierenburg

M.M.V.

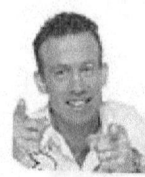 John Meyer

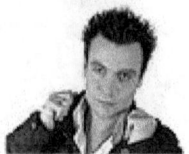 Collin

 Withlof

 Dj Jozz

Zaal Open: 15.00 uur
Aanvang: 16.00 uur
Toegang : GRATIS

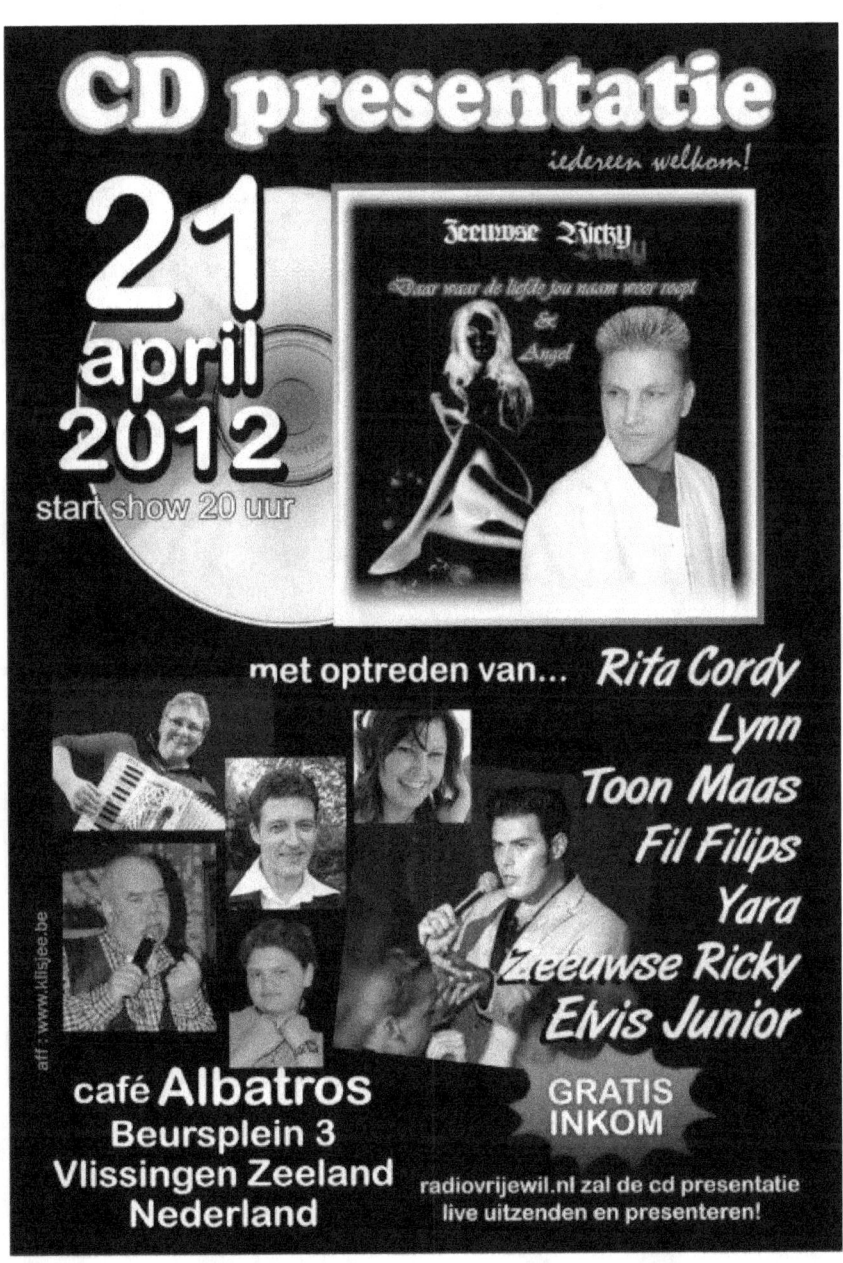

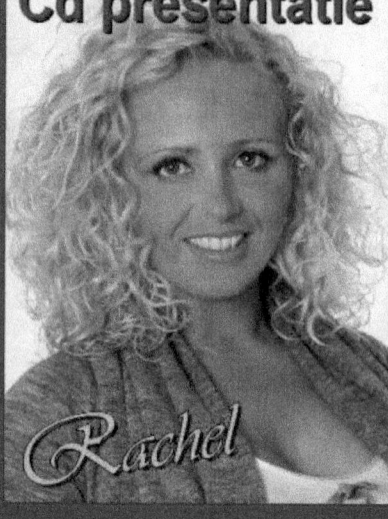

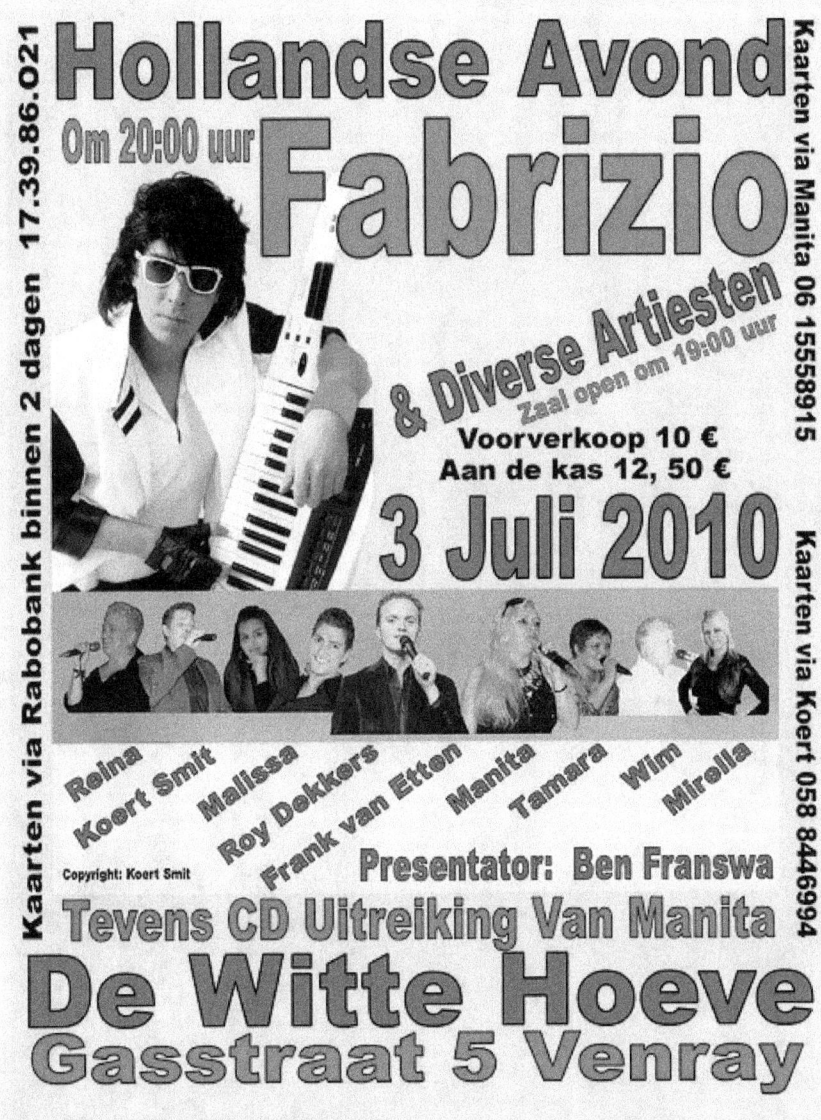

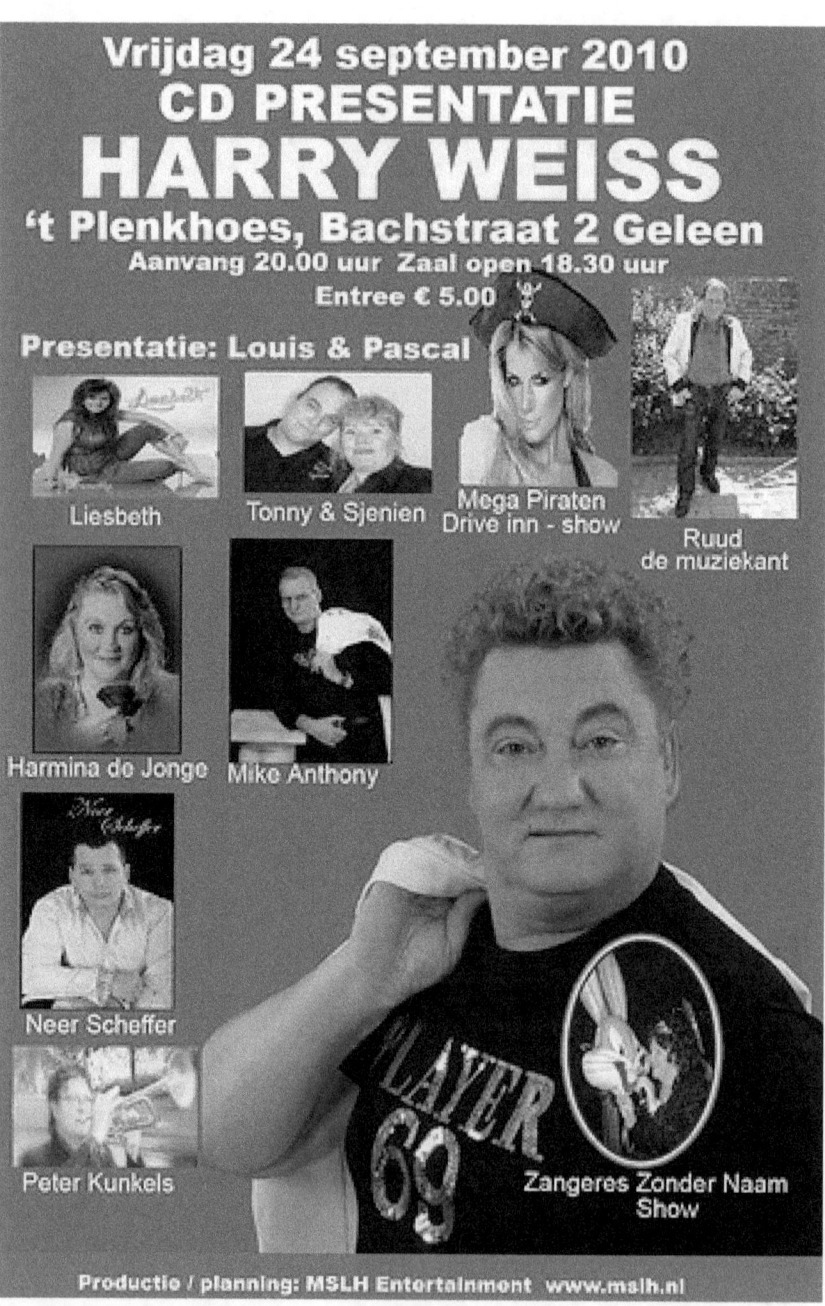

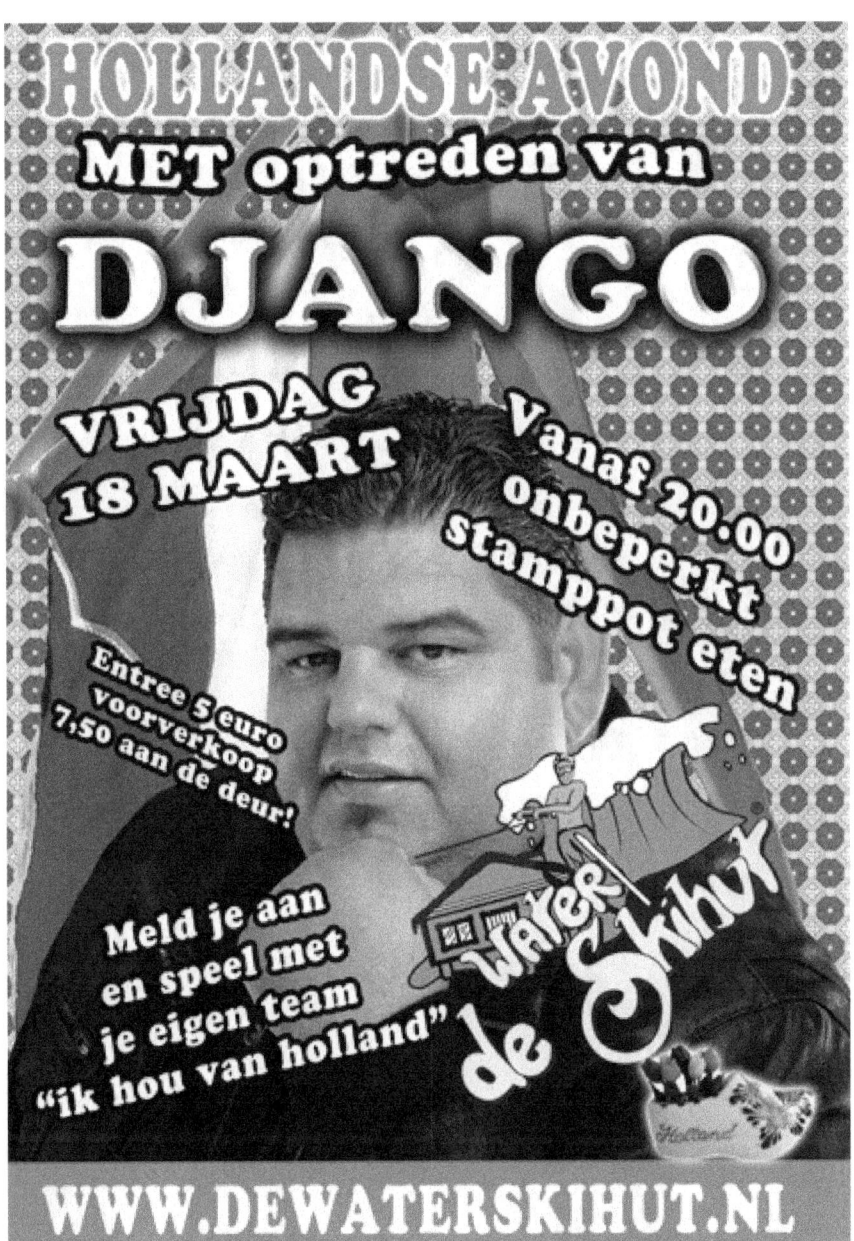

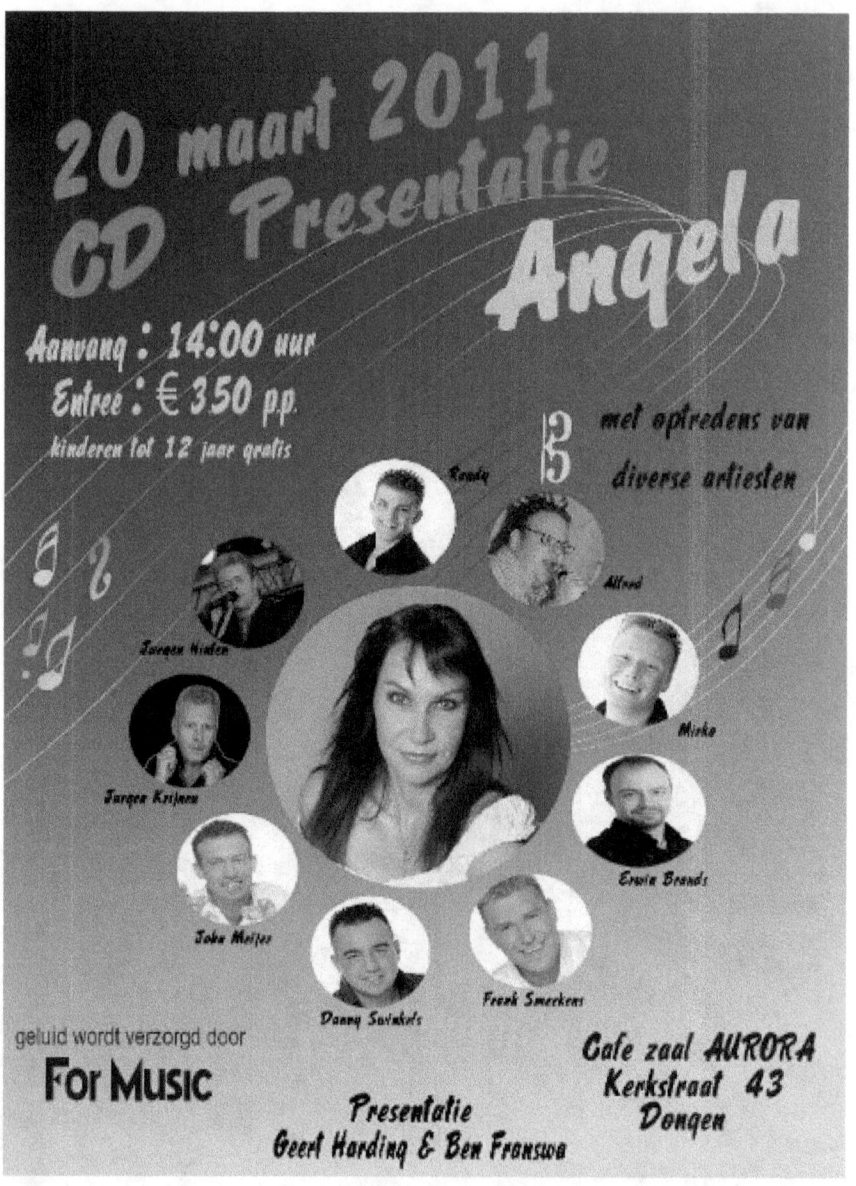

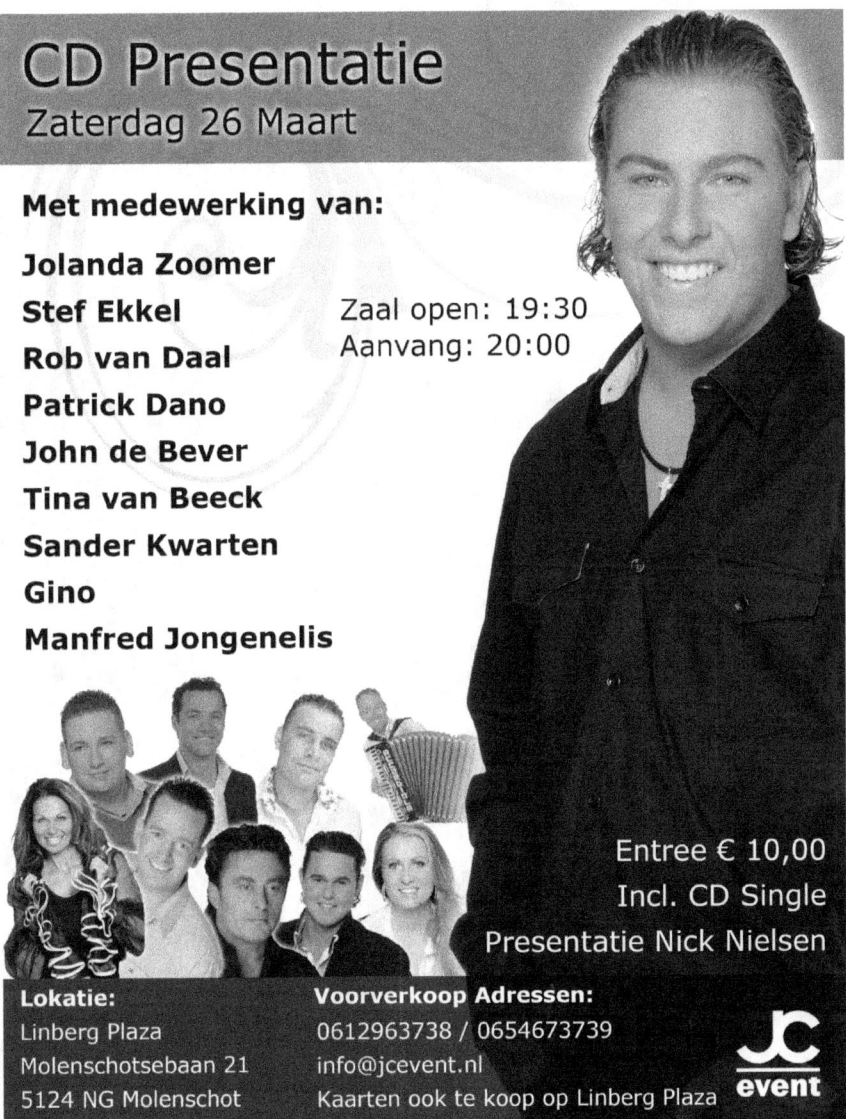

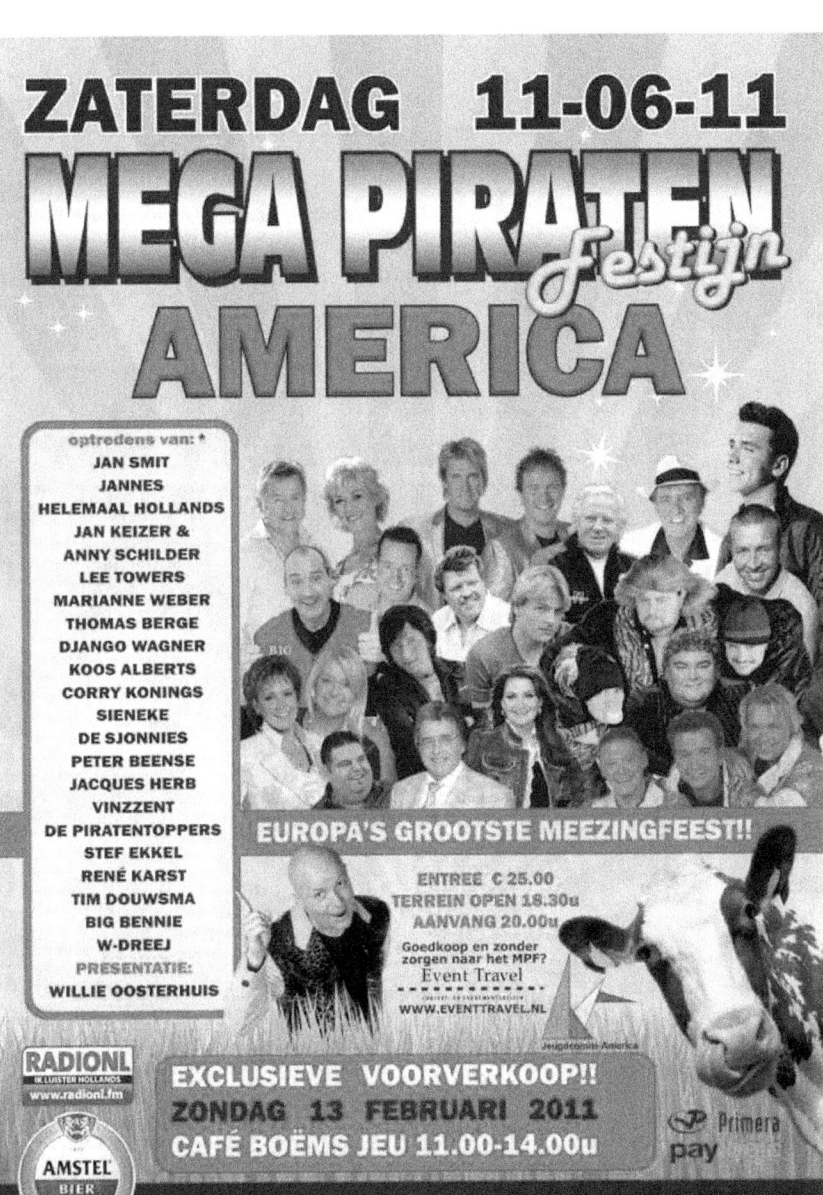

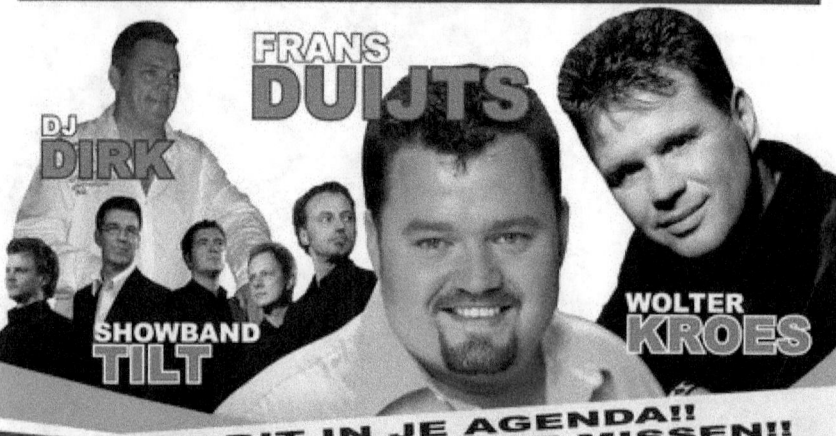

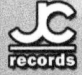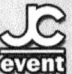

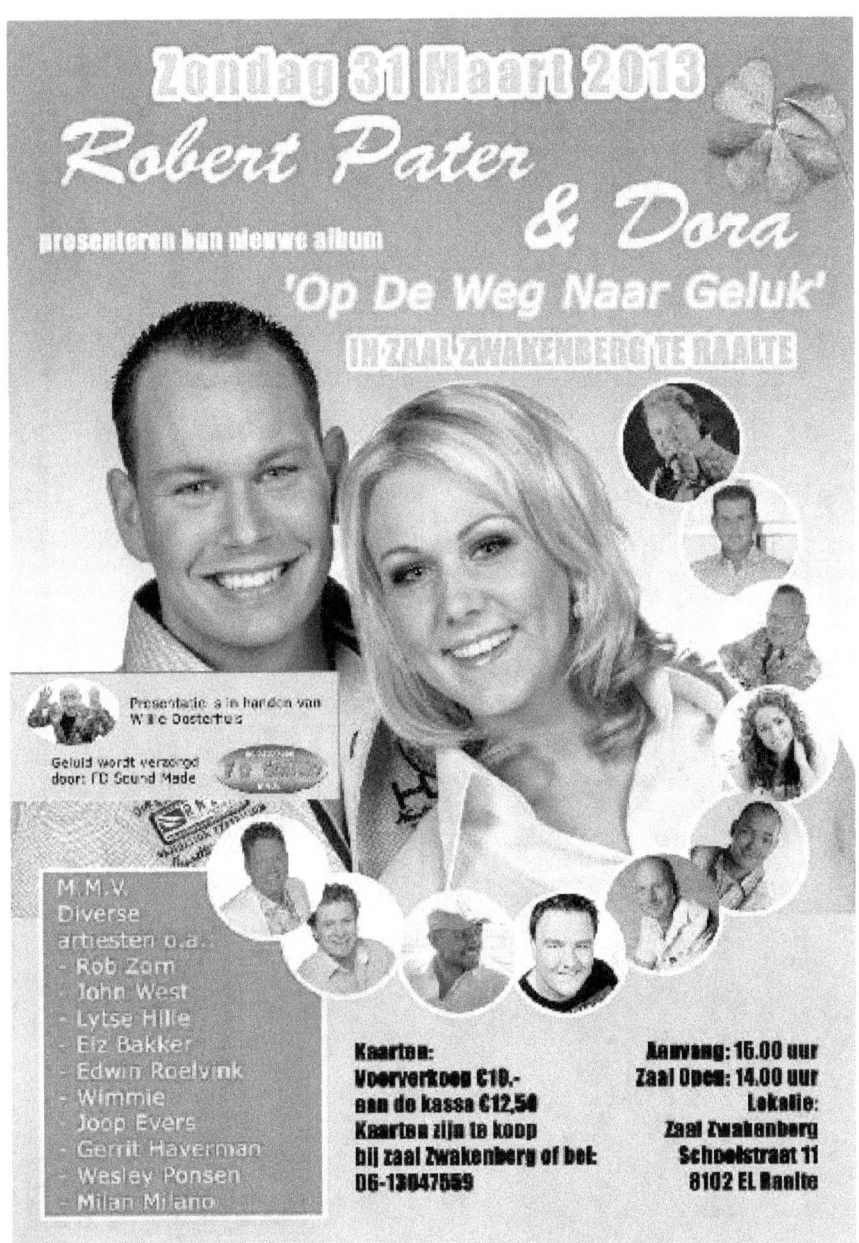

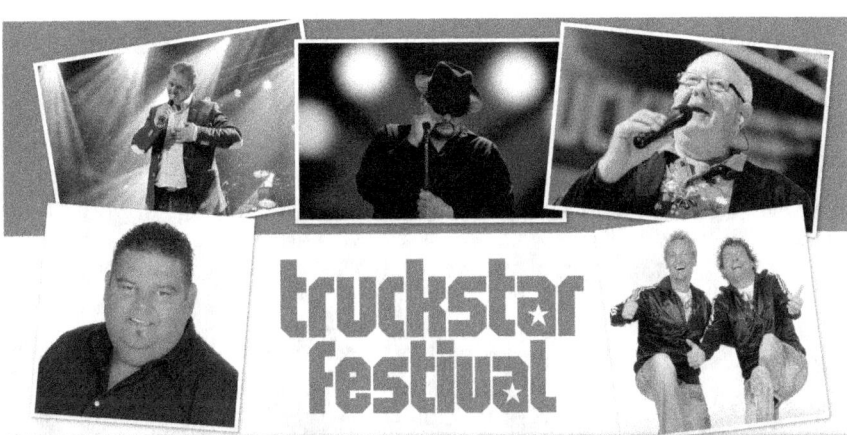

VALENCIAFEESTEN 2013

RADIO VALENCIA Feesttent
Gaarshof 5 Meer (B)

ALLE DAGEN GRATIS INKOM!

ZATERDAG 17 AUGUSTUS VANAF 20.00 UUR

VALENCIA FEESTPARADE

Met medewerking van:
Janneke de Roo, Marco de Hollander, Happy Trumpet Trio, Gerry Hollander, Dennie Damaro, Johan Heeren, Tina van Beeck, Sugarfree, David Vandyck, Raymond Hermans

ZONDAG 18 AUGUSTUS VANAF 13.30 UUR

MEGA VRIJ PODIUM

Voor de kinderen zijn er springkussens!

Met medewerking van:
Alfred, José Sep, Janus van Gils, Tina Trucker, Angelique van Elteren, Hollandios, Mister Nightlife, Marian Mayloo, Berry Daamen, Jessica Malfait, Richard Pertijs, Perry Zuijdam, Glenn van Dijk, Jan Koevoet, Angela, Erwin Brands, Patrick van Rijswijk, Roelof, Erwin Akkermans, Christ Blenzo, Sander Kwarten (artiesten onder voorbehoud).

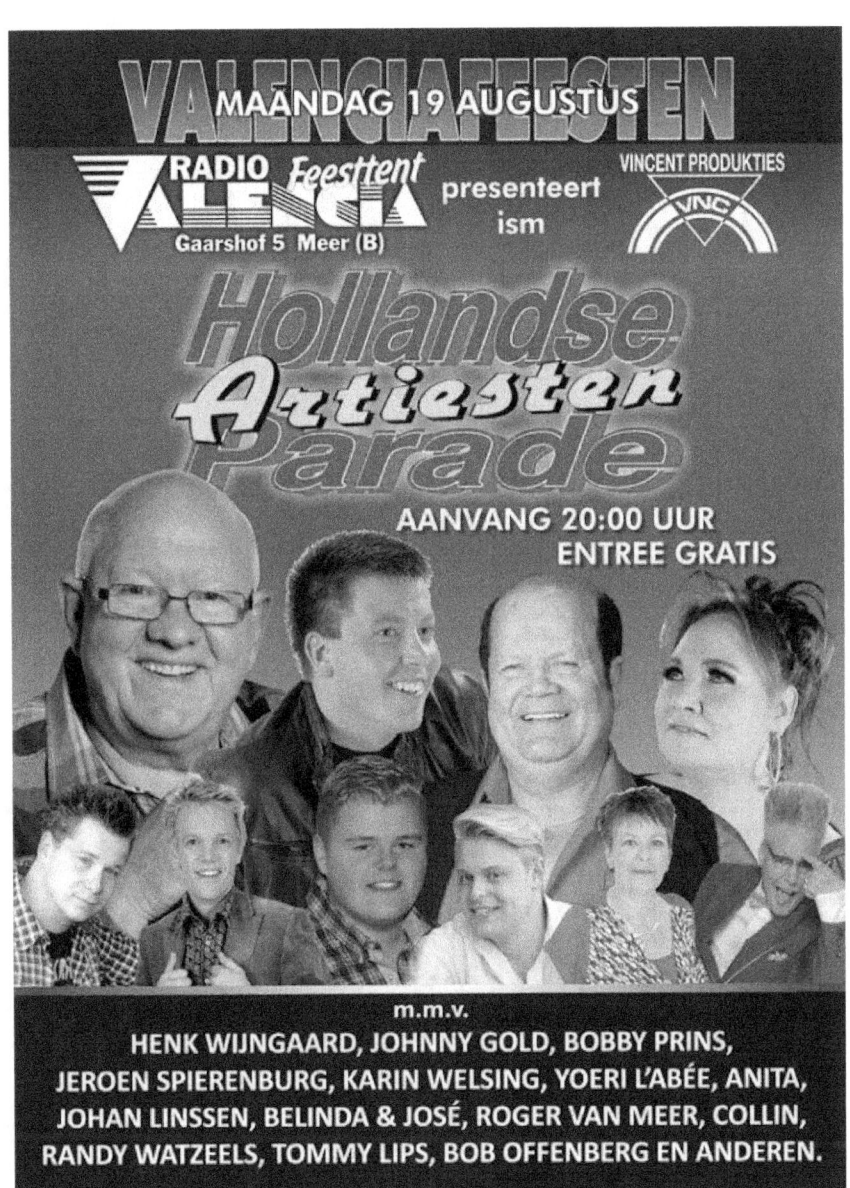

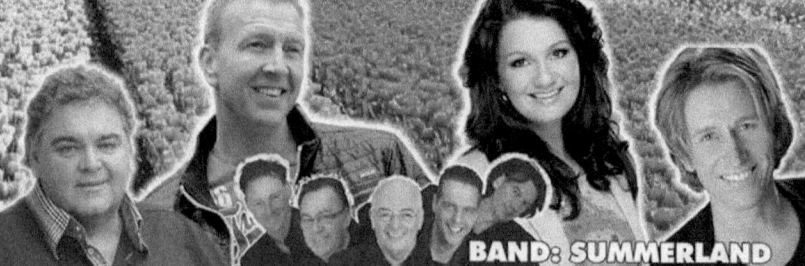

CD Presentatie Franky Falcon
Zaterdag 31 Augustus 2013

Lokatie
Partycentrum de Apollo
Jonkheer de la Courstraat 34 Vlijmen

Presentatie Ben Franswa

Met Medewerking van:
Jolanda Zoomer - Stanley Hazes - Rinus Ponsen - Rinus Werrens
Jordi Falcon - Jeffrey Heesen - Patrick Dano - Frank Smeekens
Tygo Nendels - Colinda en een bekende verassings artiest!

Zaal Open 20:00 uur	Foto's	Geluid
Aanvang 20:30 uur	Charles van Veen	A&R Muziekbureau

Kaarten alleen verkrijgbaar in voorverkoop bij
Partycentrum de Apollo 073-5130422 of 0623111615
Franky Falcon 06-51413797 of frankyfalcon@home.nl

ENTREE 30 EURO INCL. DRANK, HAPJES
EN DE NIEUWE SINGLE VAN FRANKY FALCON

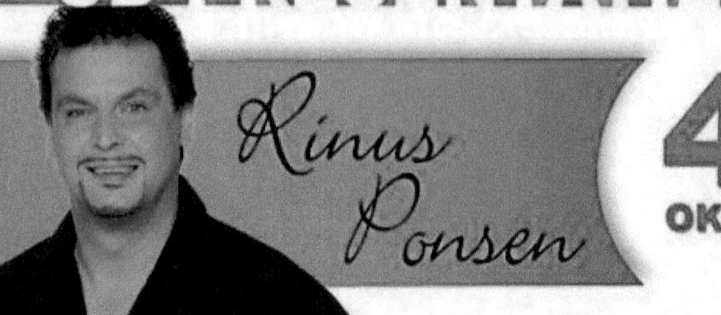

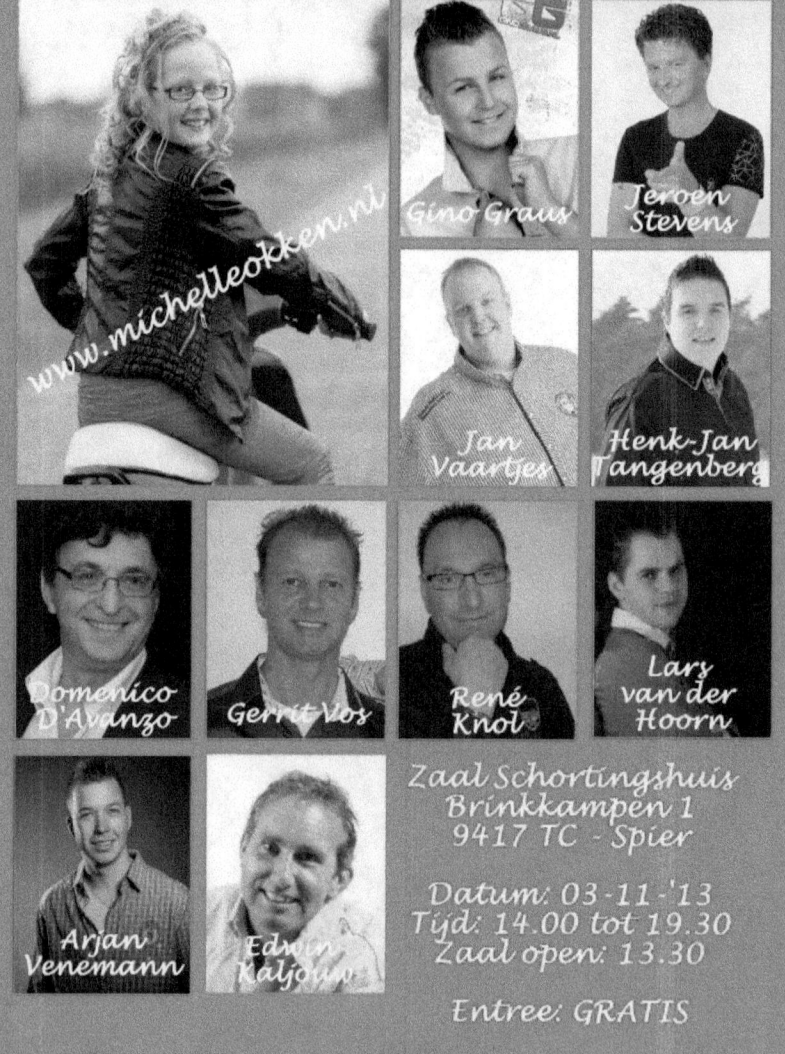

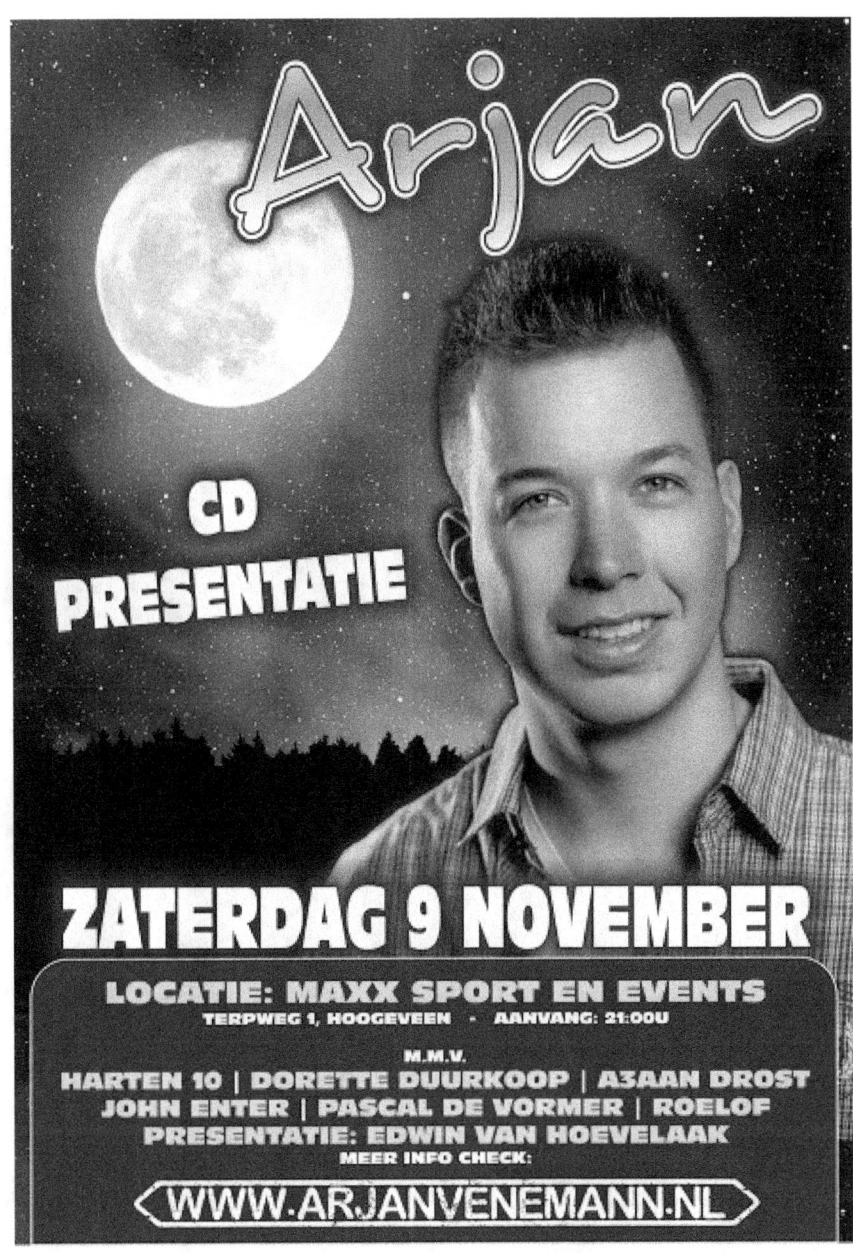

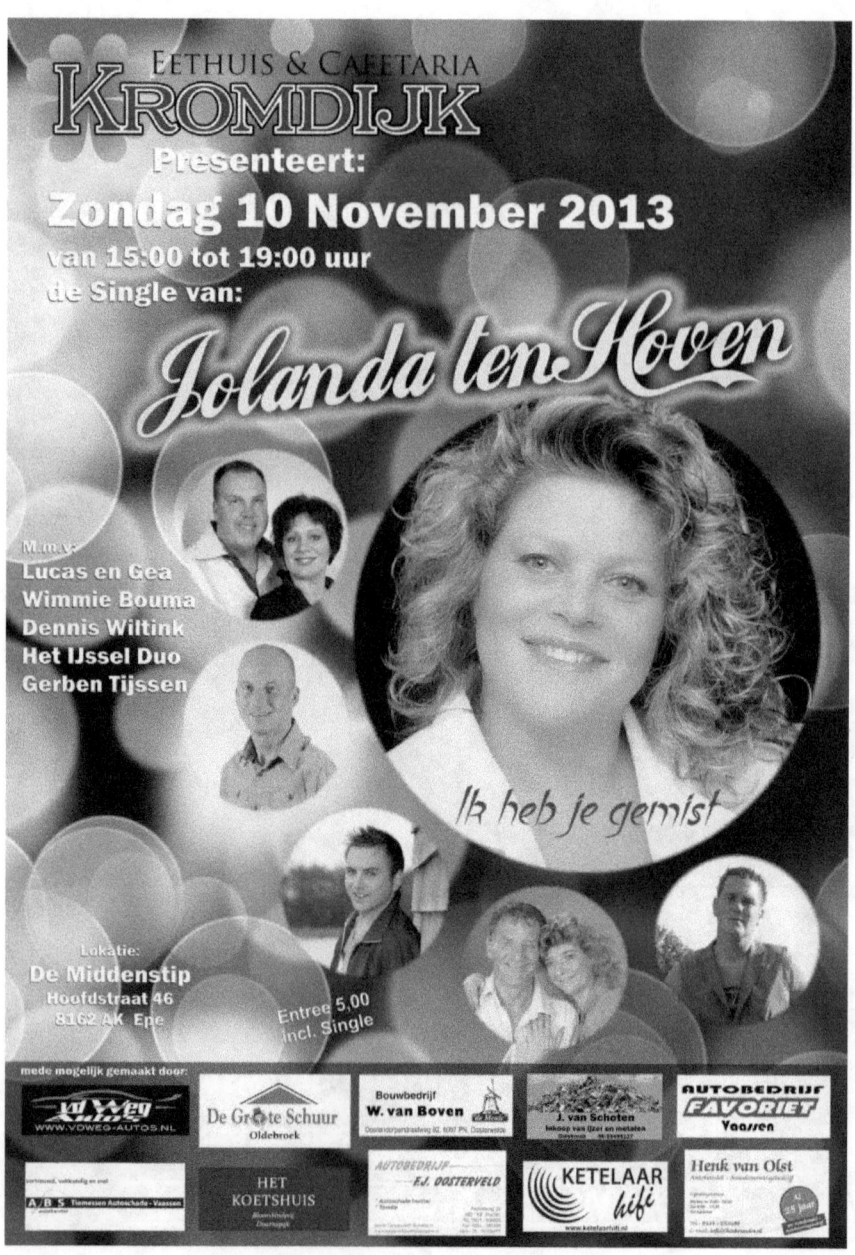

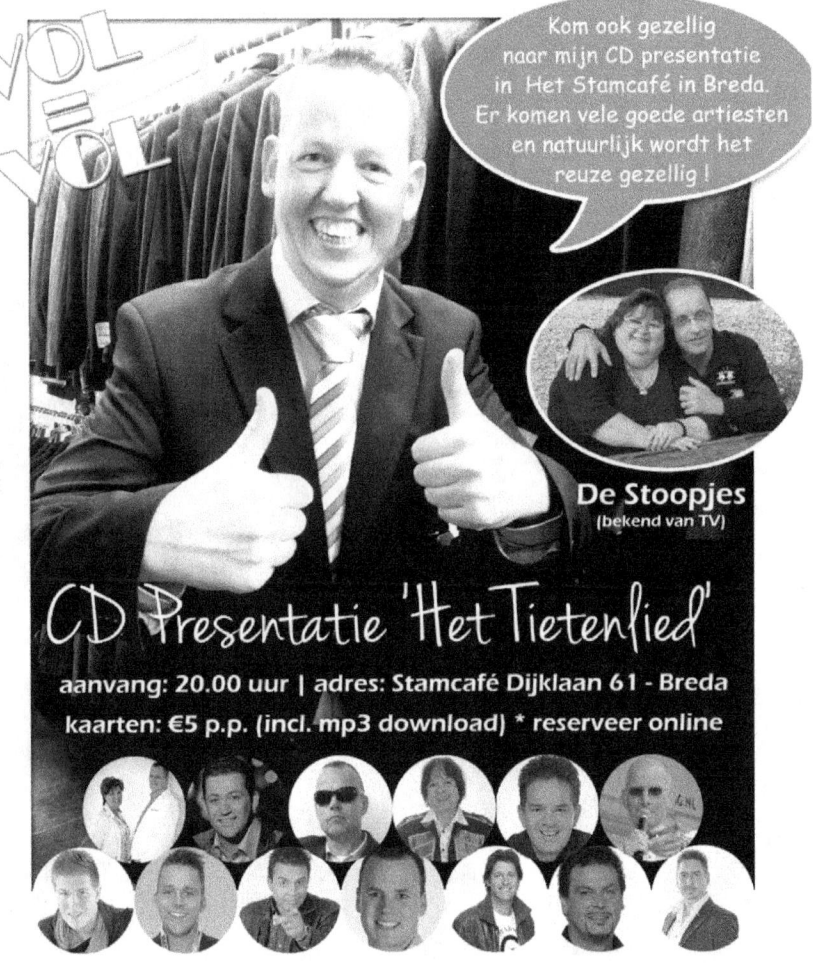

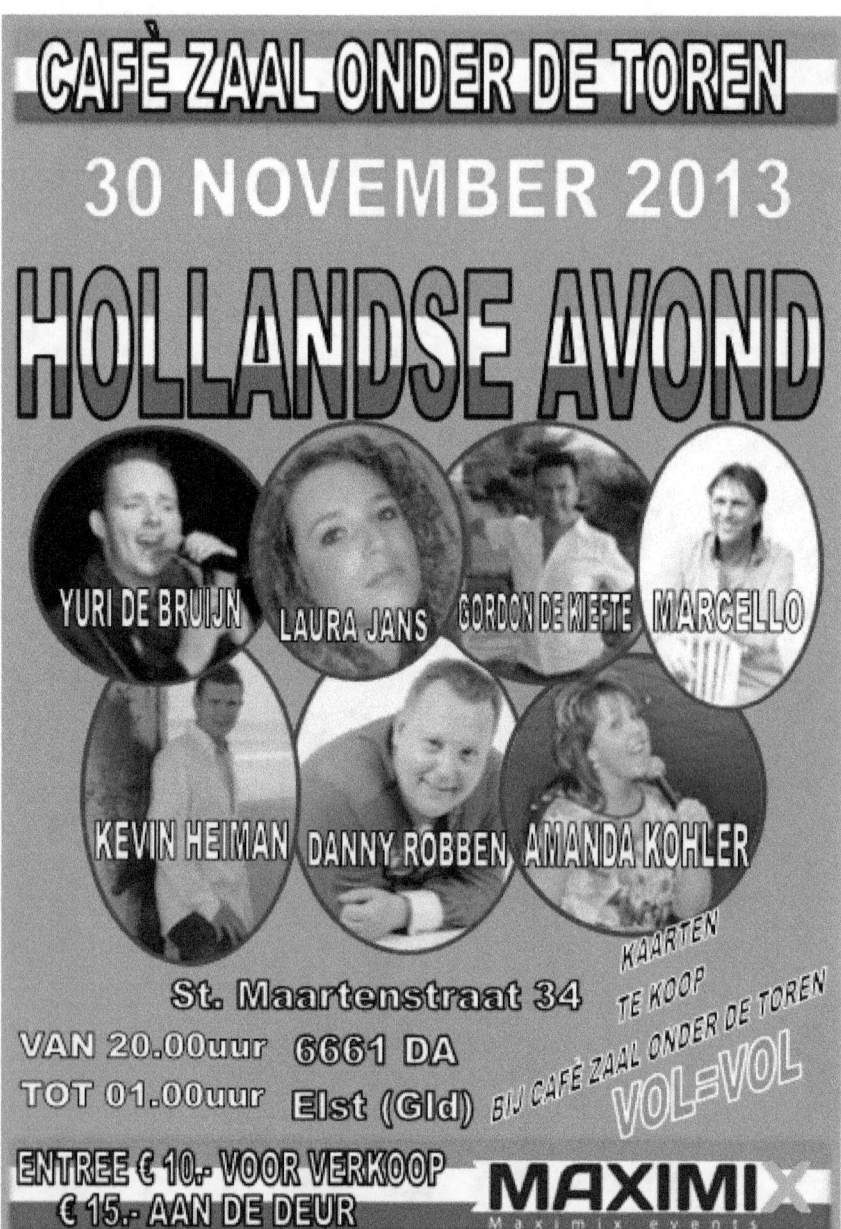

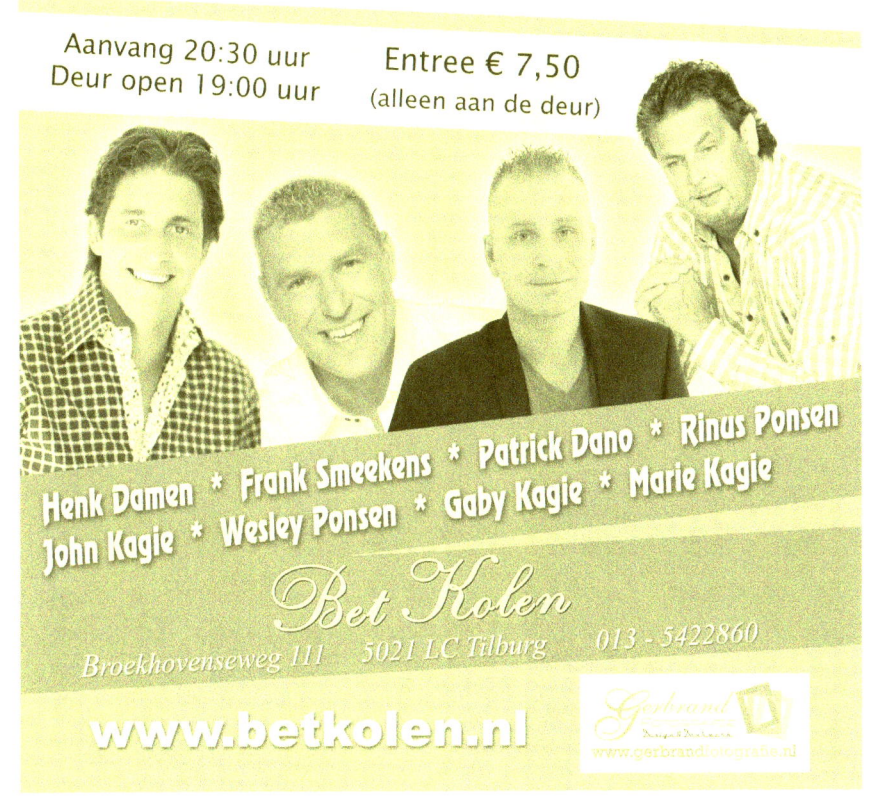

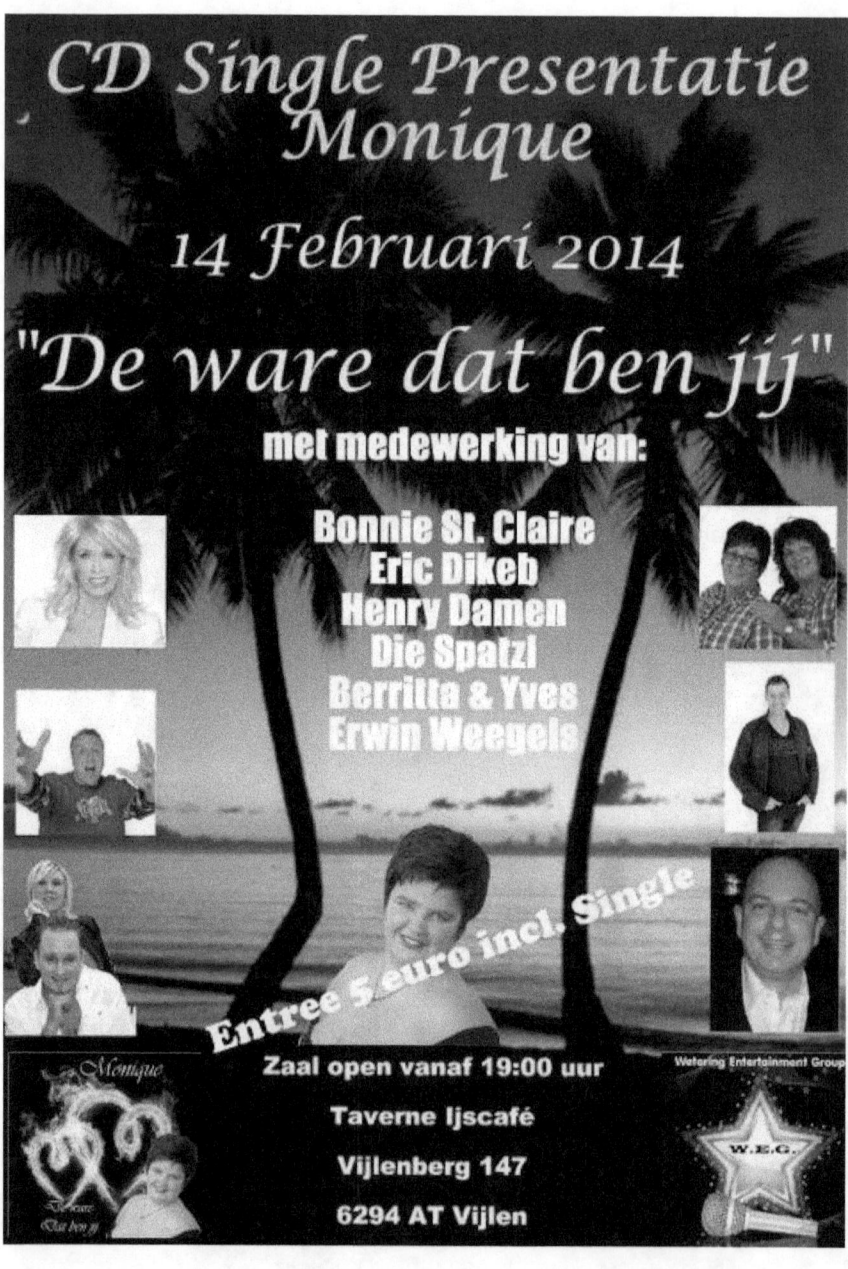

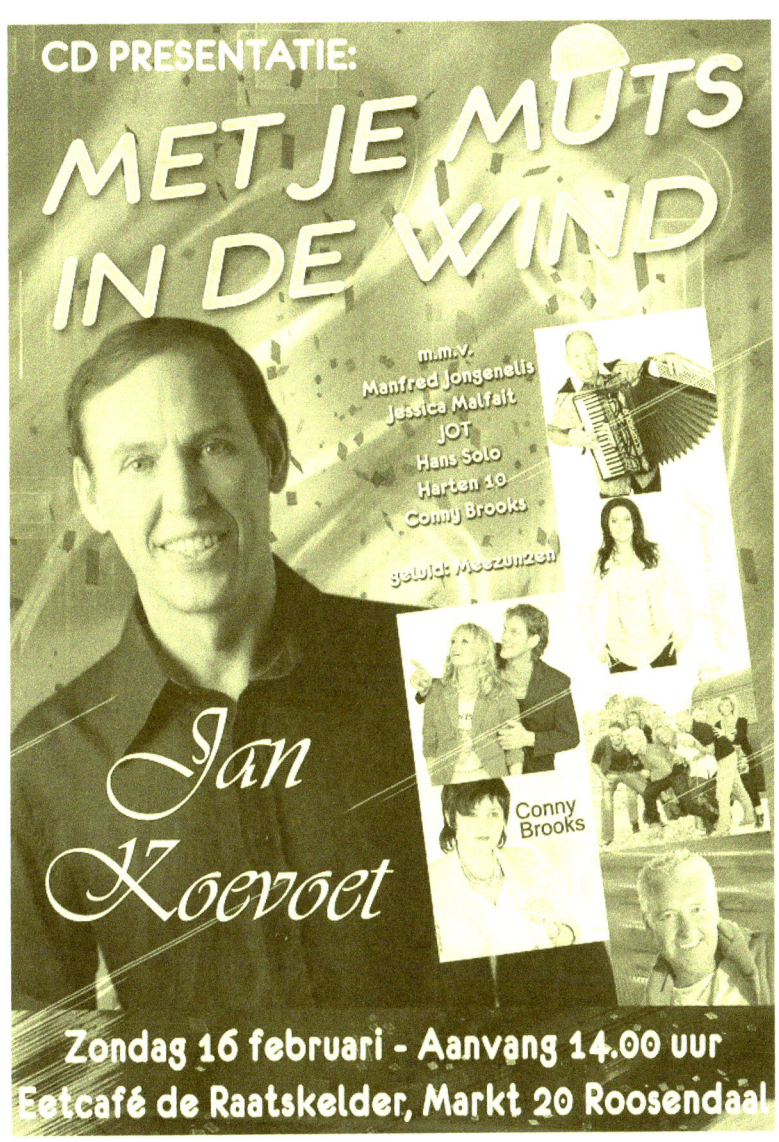

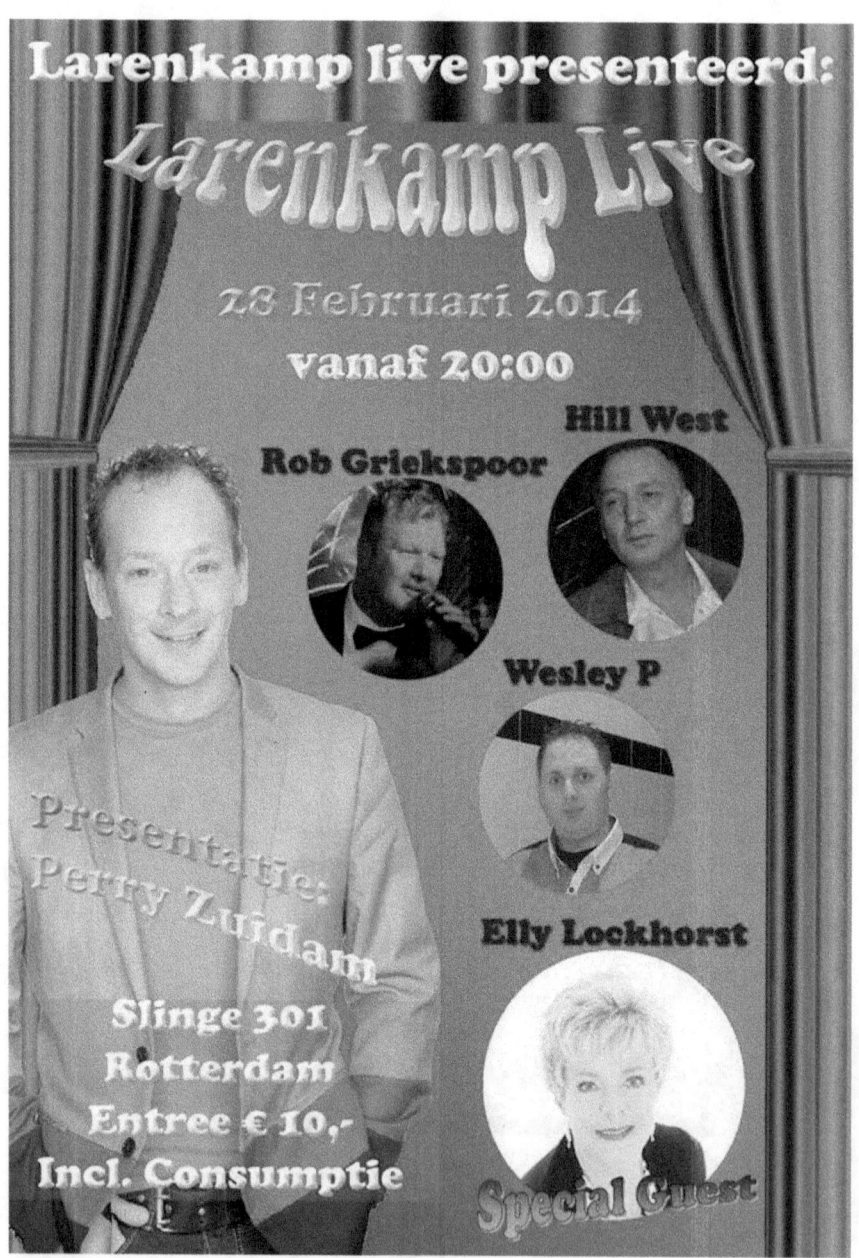

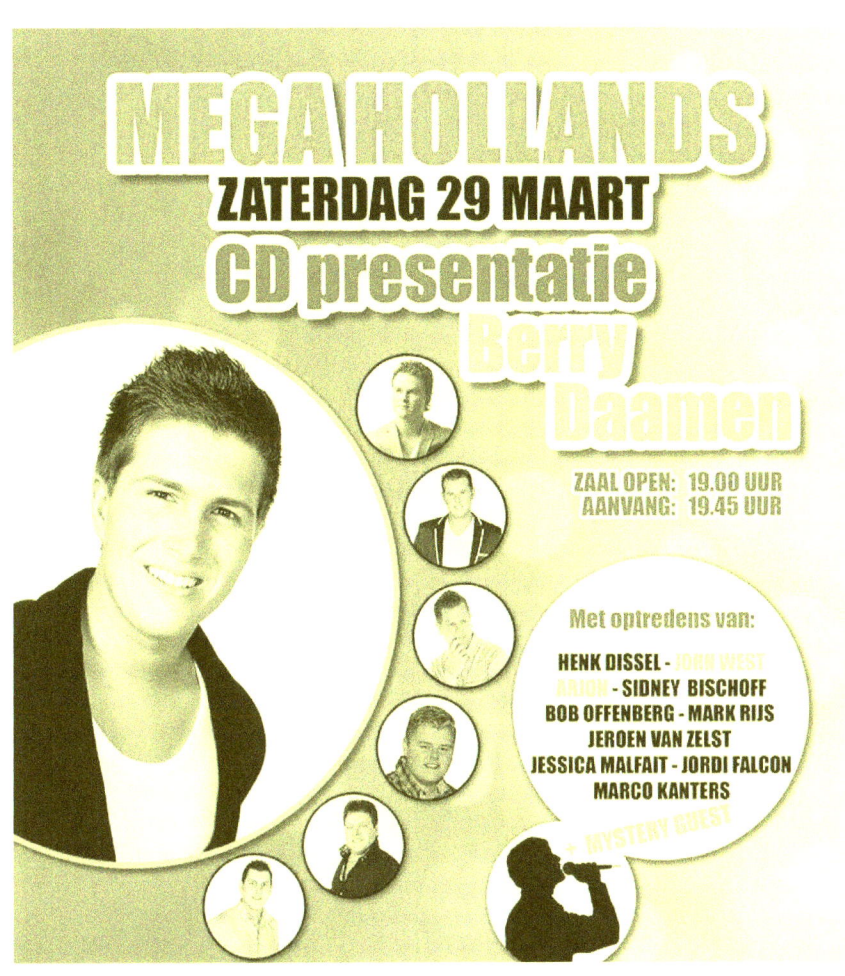

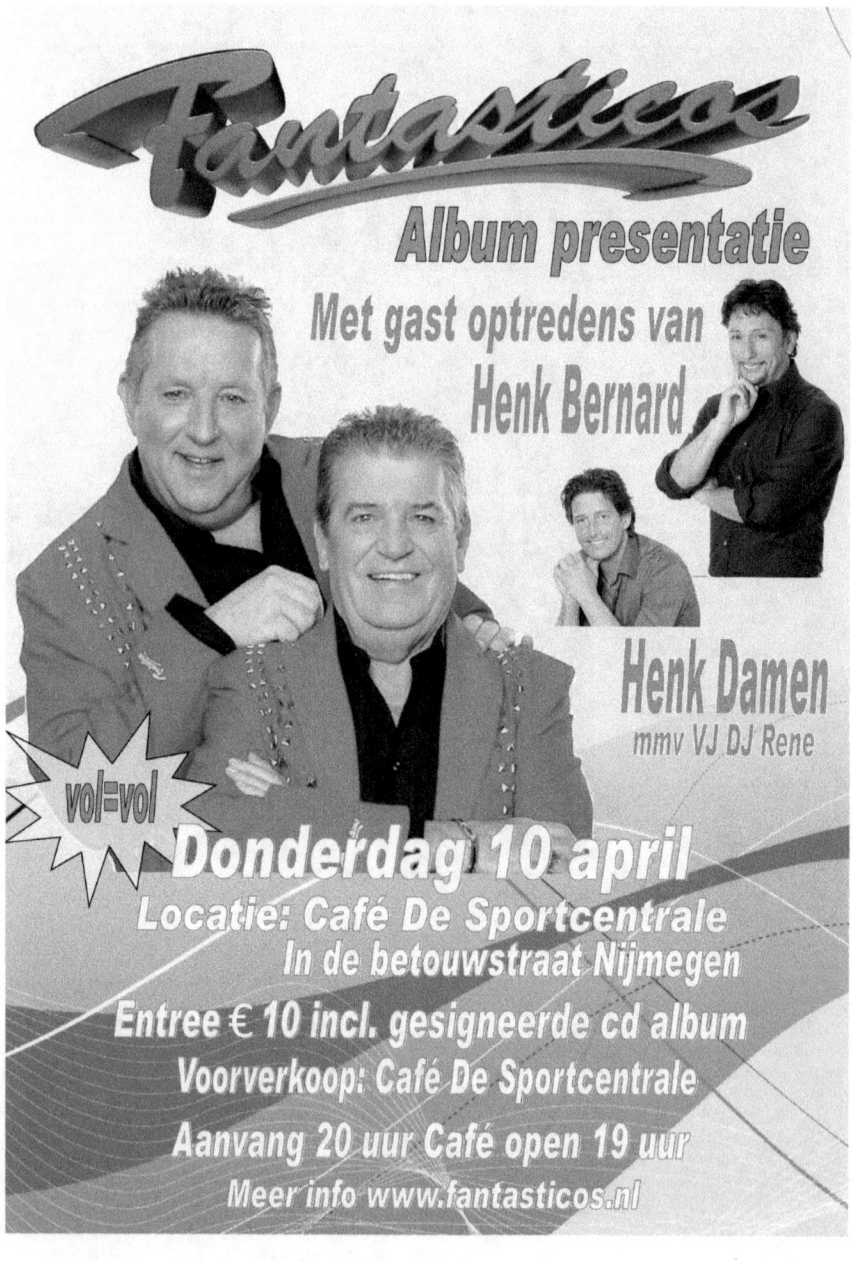

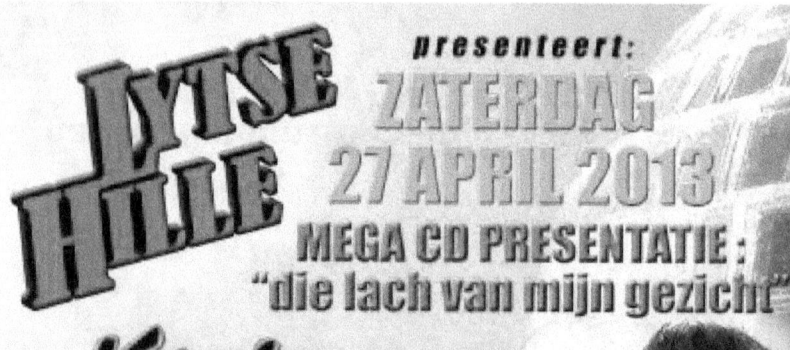

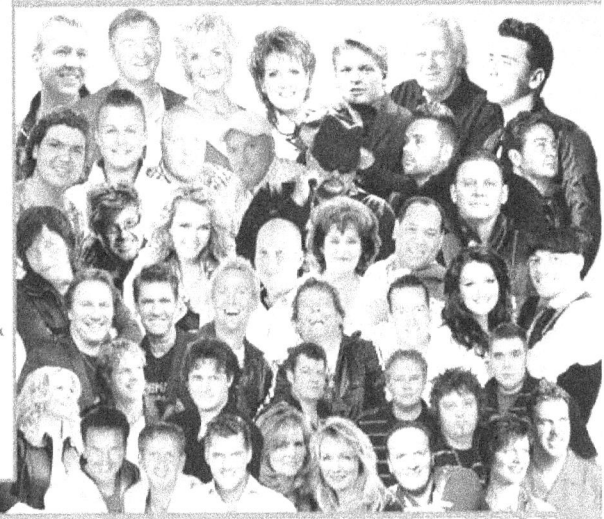

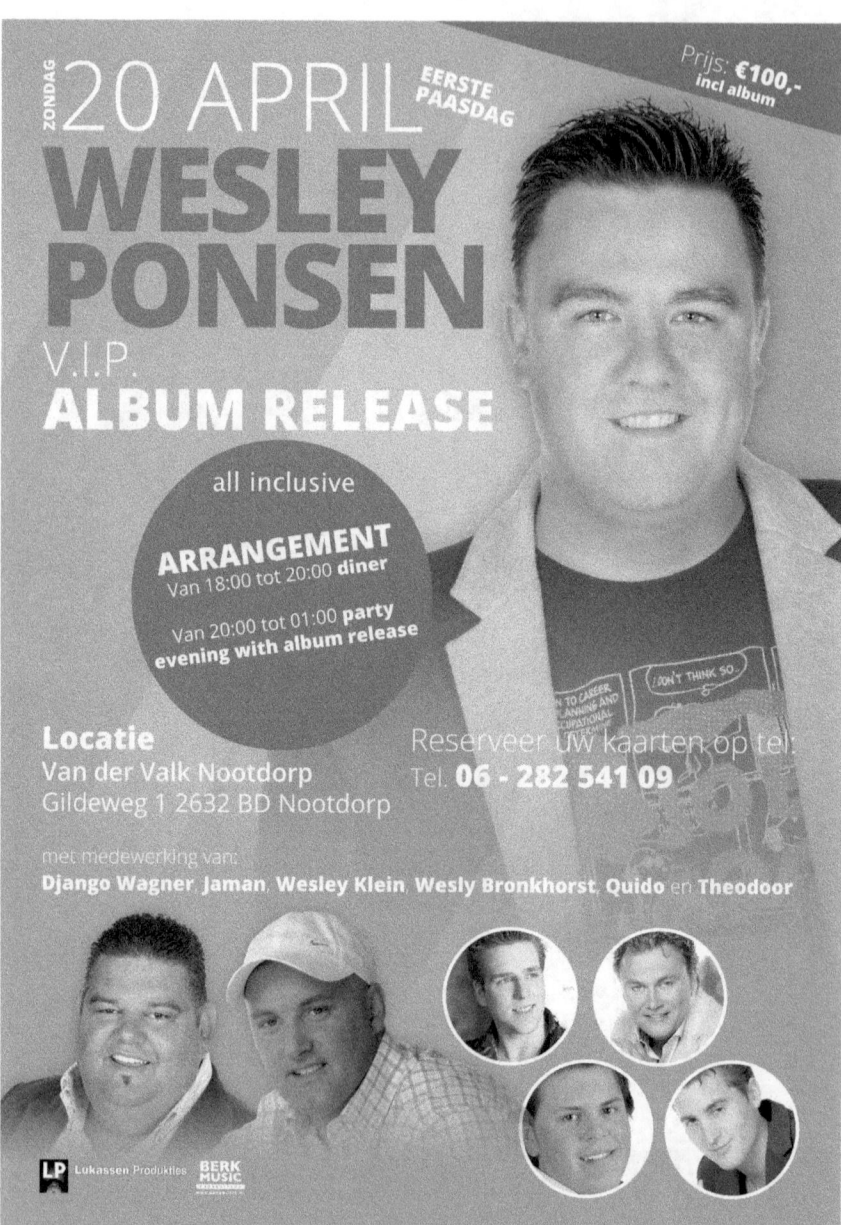

Live Artiesten
Zondag 11 Mei 2014

Henk

Wesley

Marco

Met optredens van
Henk Ruwette, Wesley P & Marco West
Utrechtse Bazaar
Taatsendijk 1 - Utrecht (Papendorp)

Verzorgd door
radiobazaar.nl

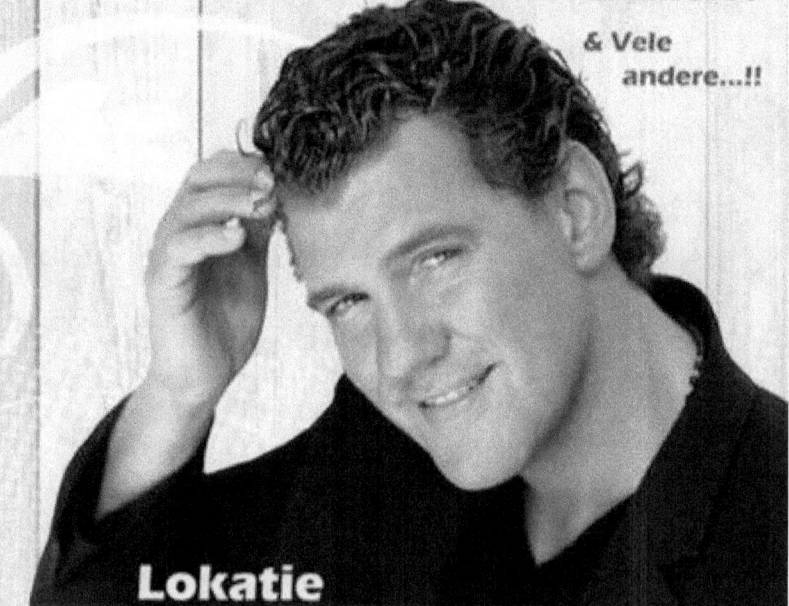

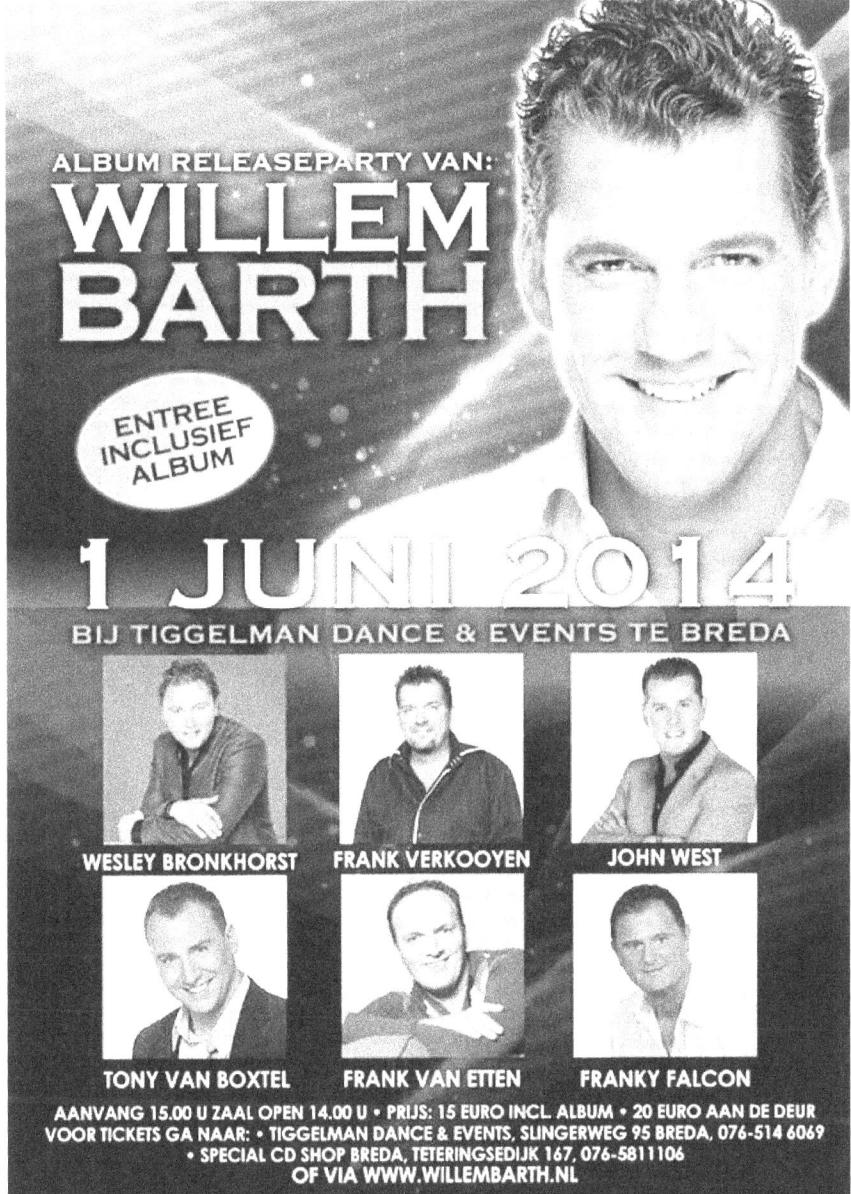

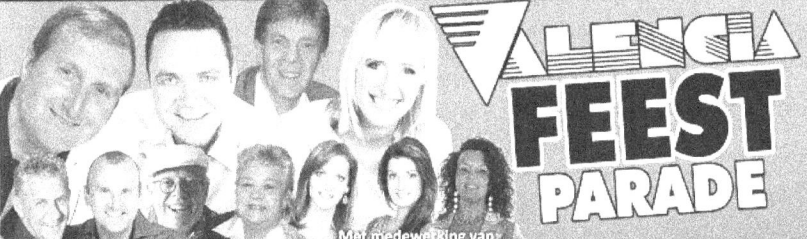

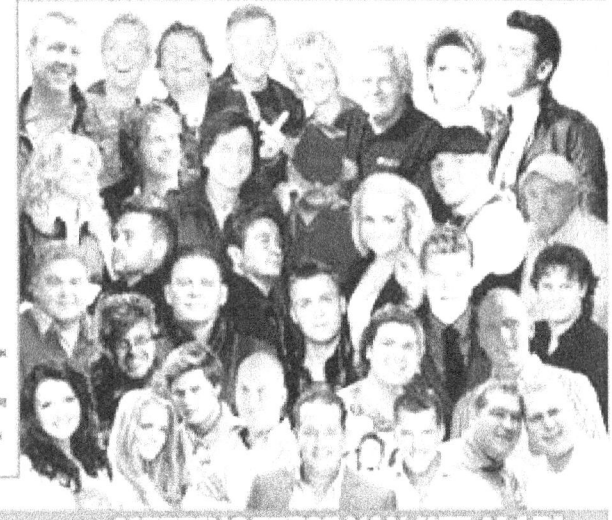

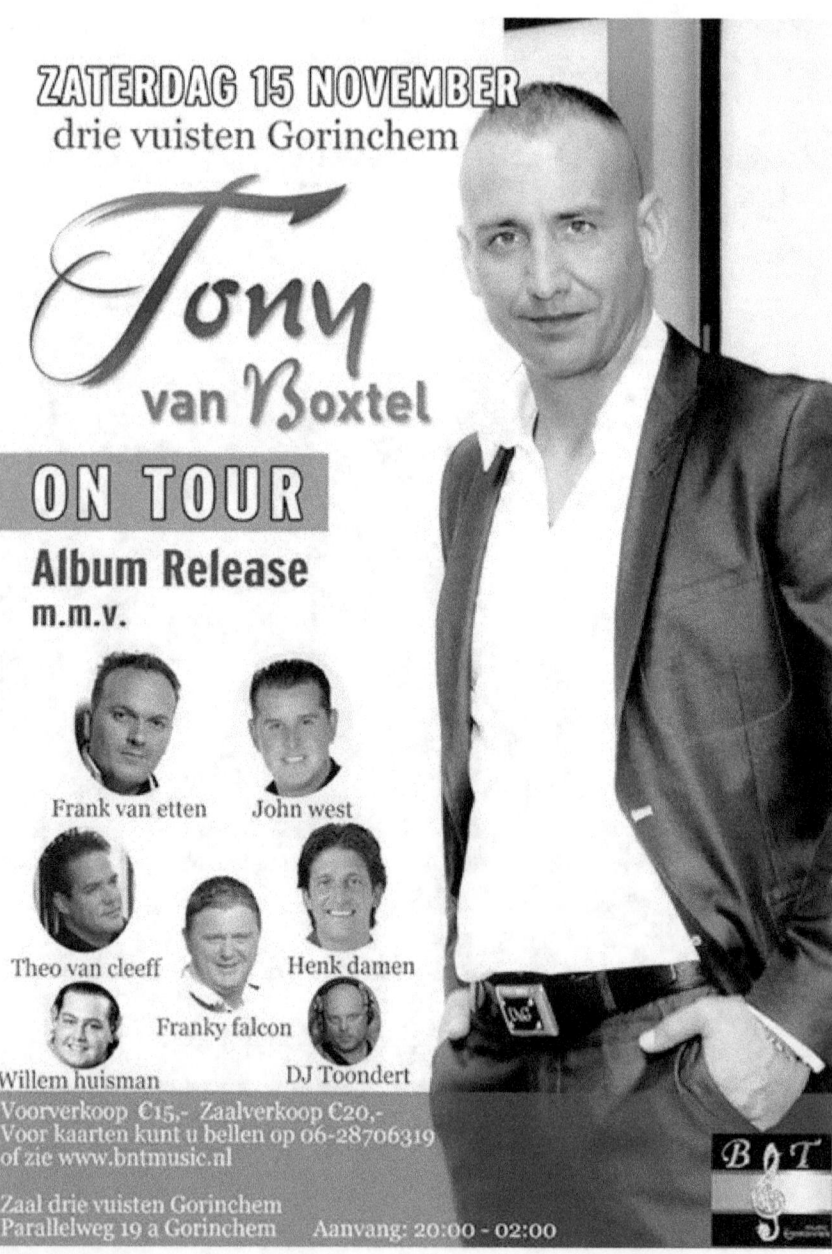

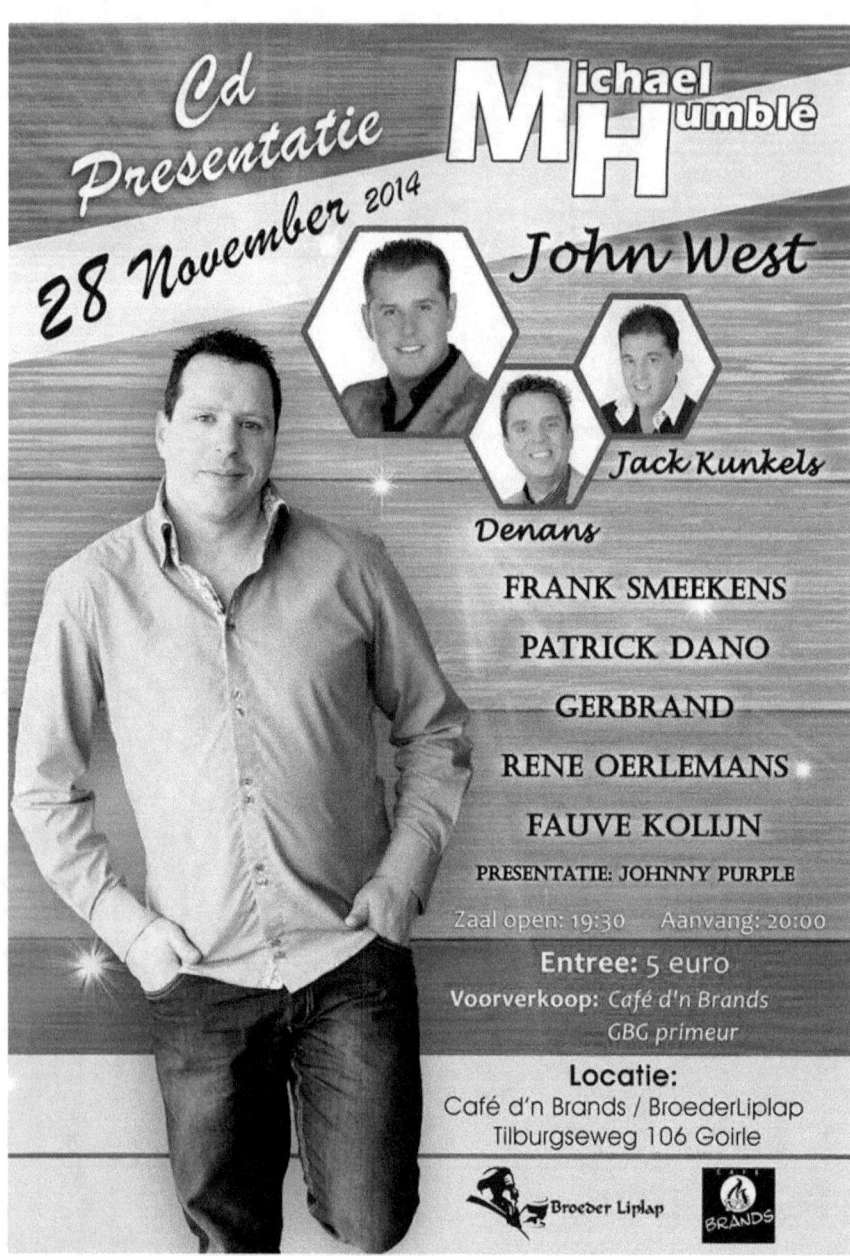

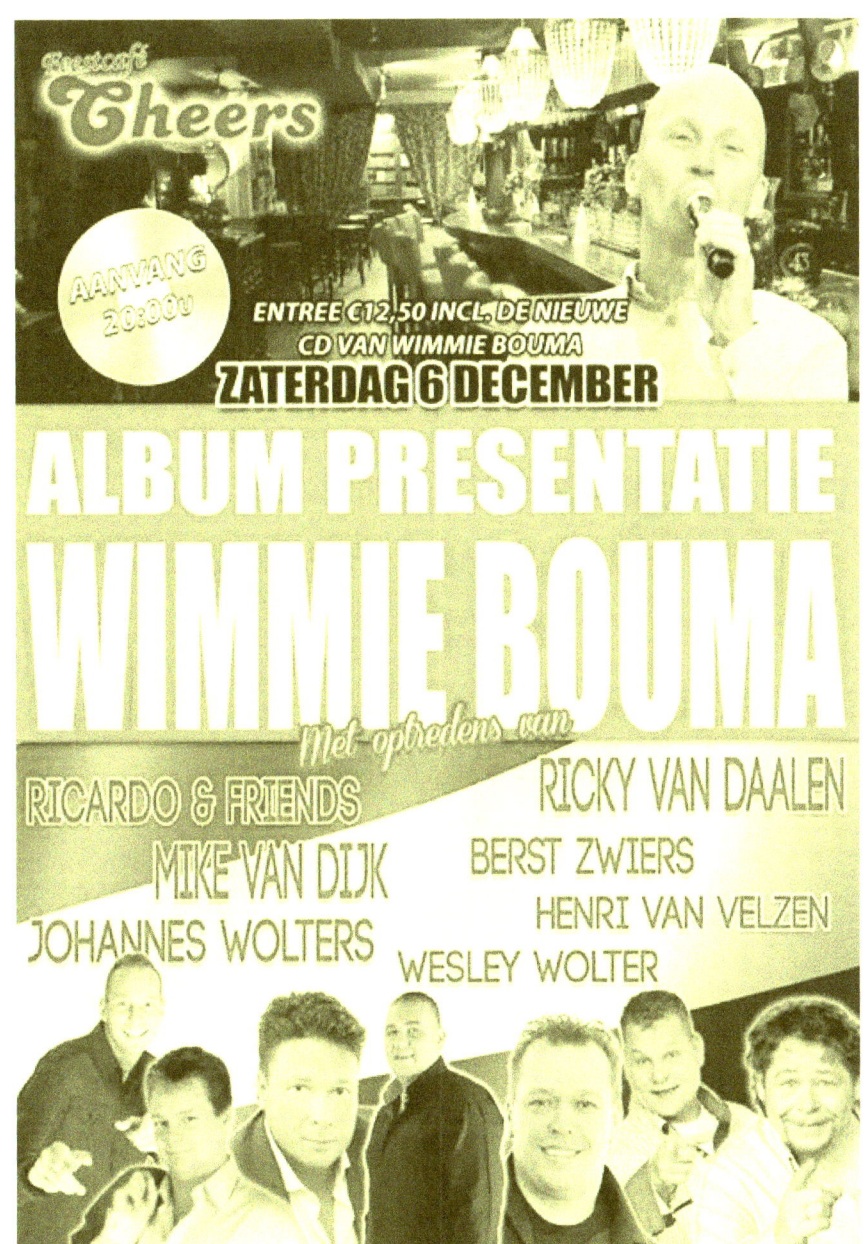

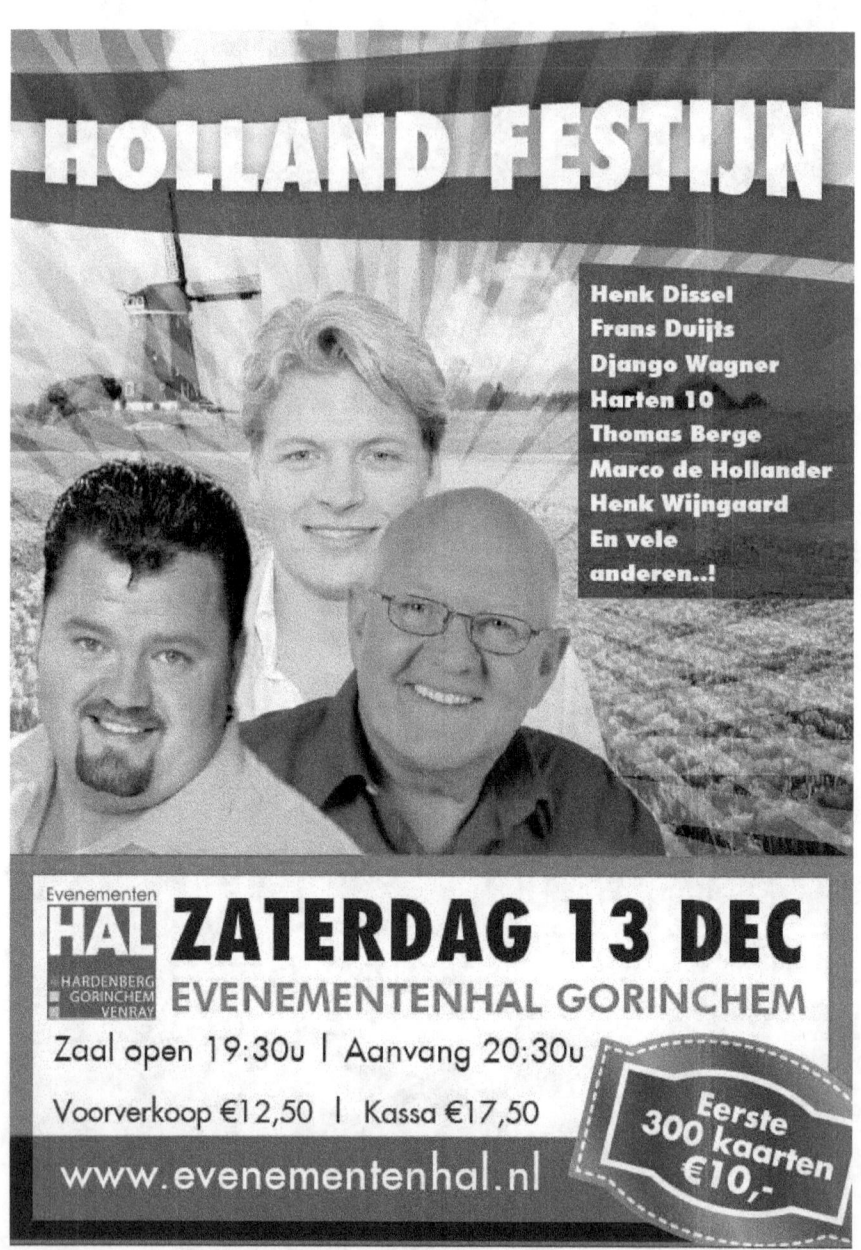

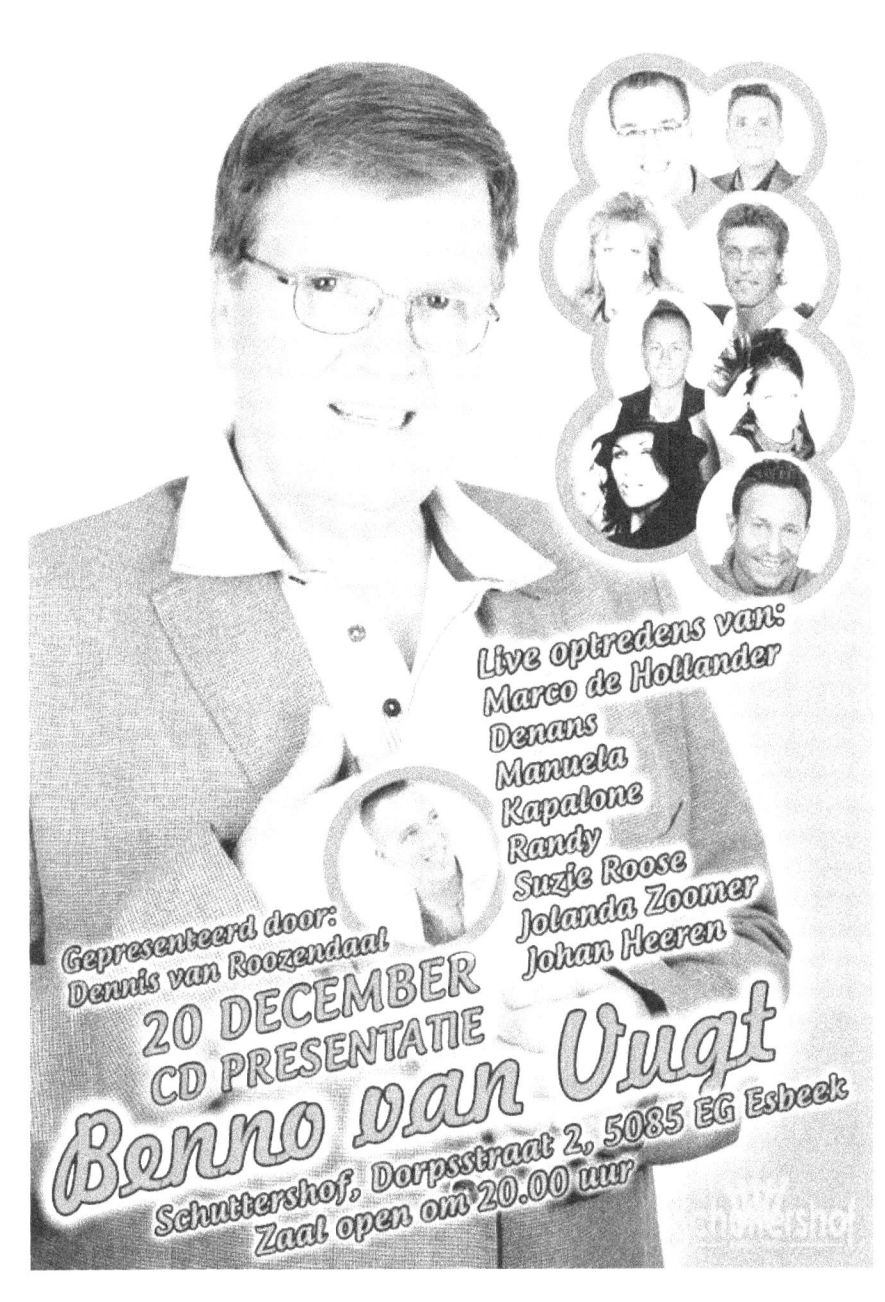

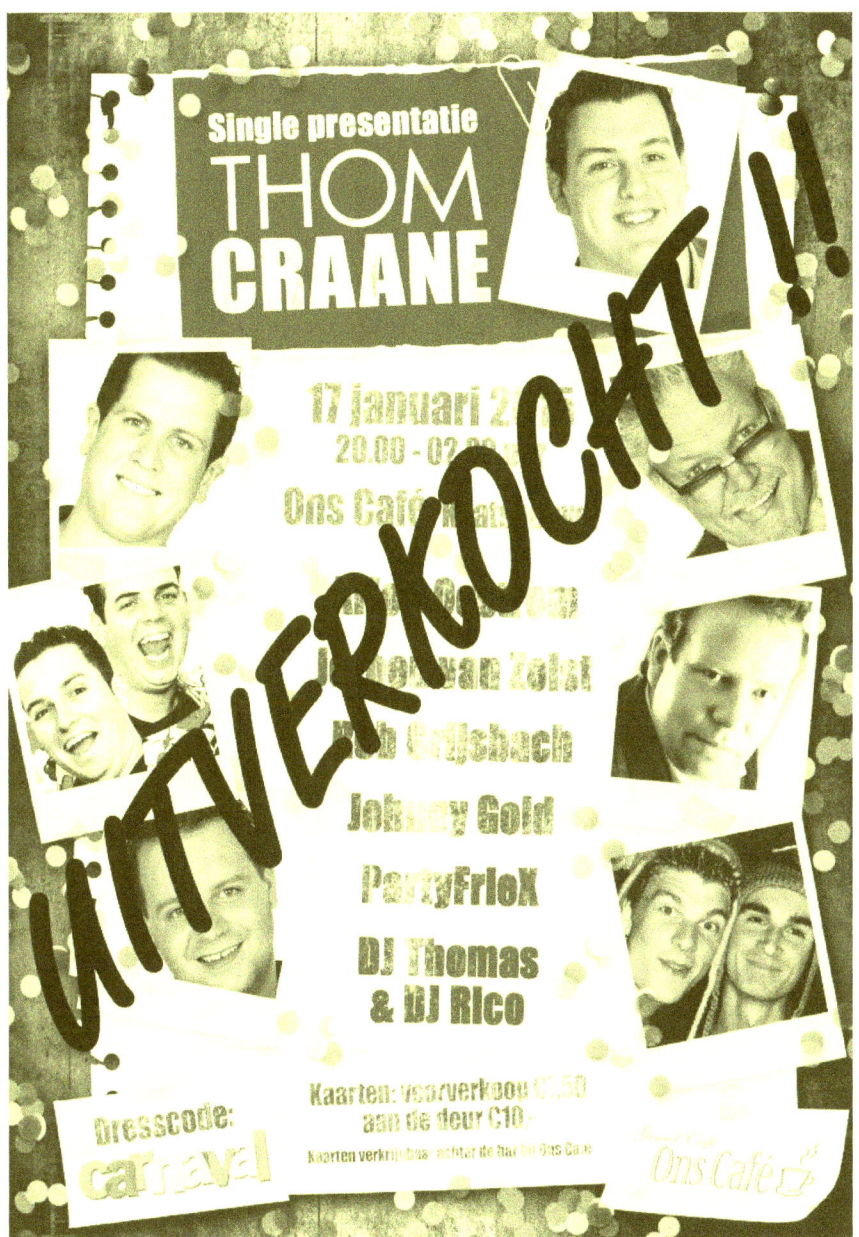

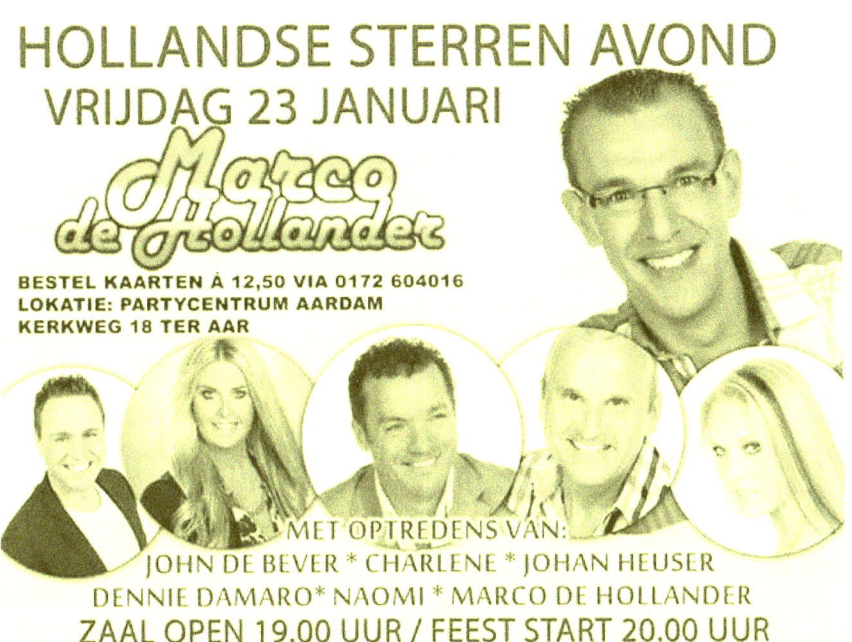

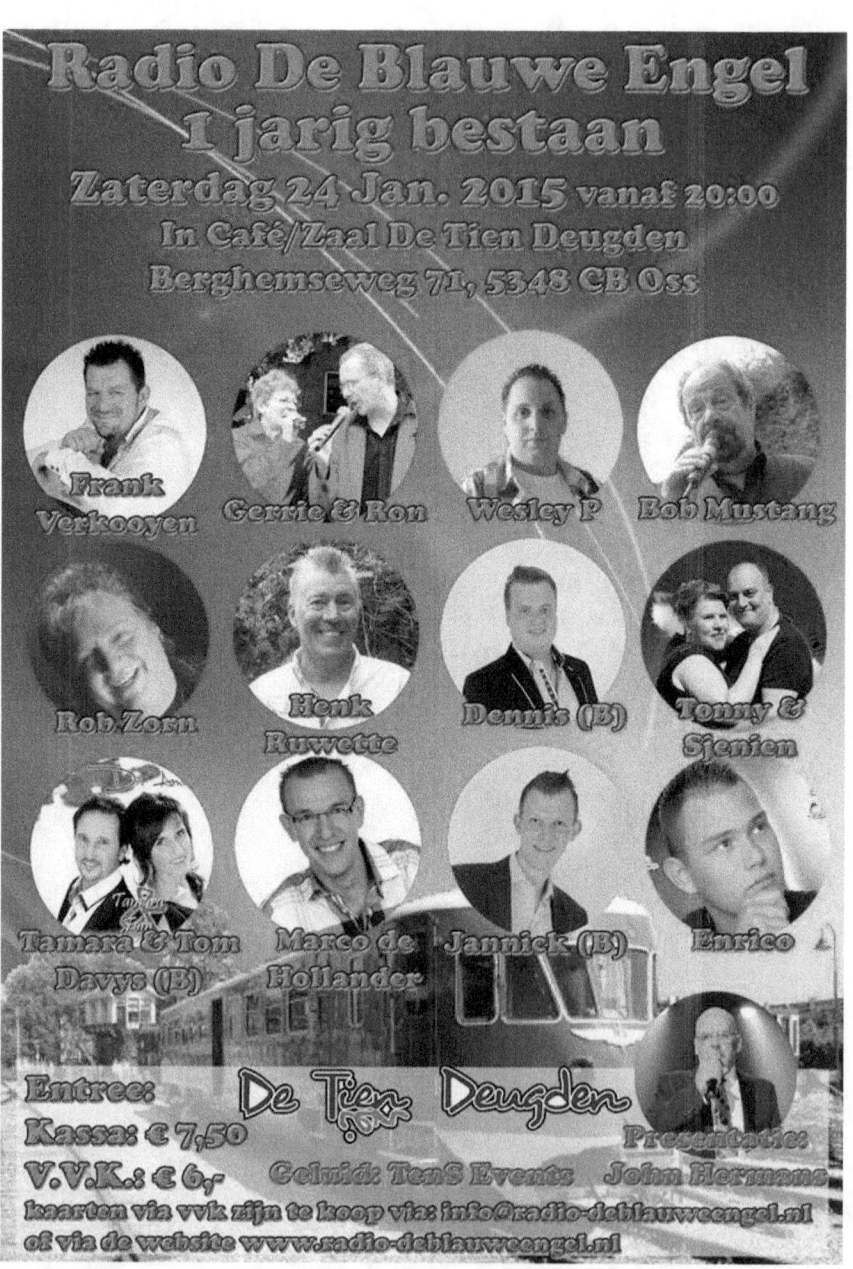

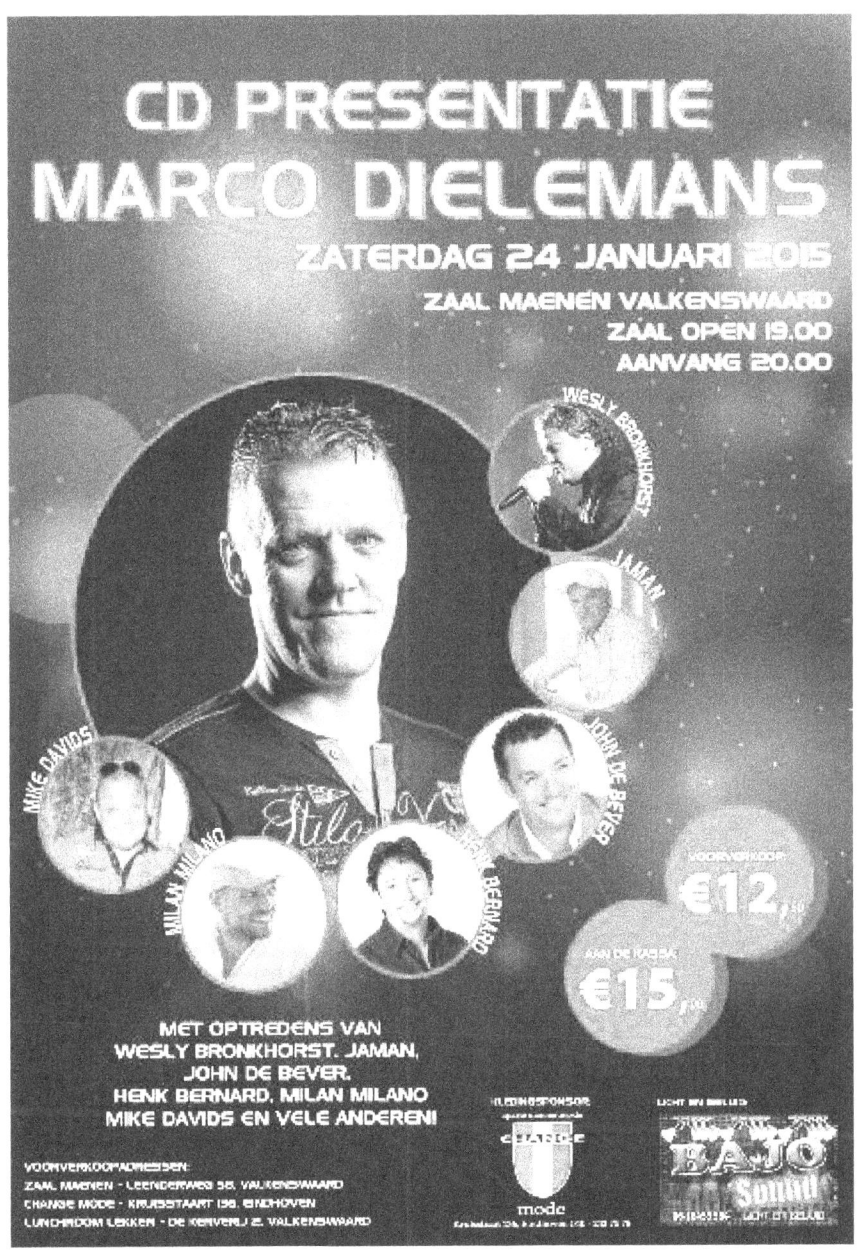

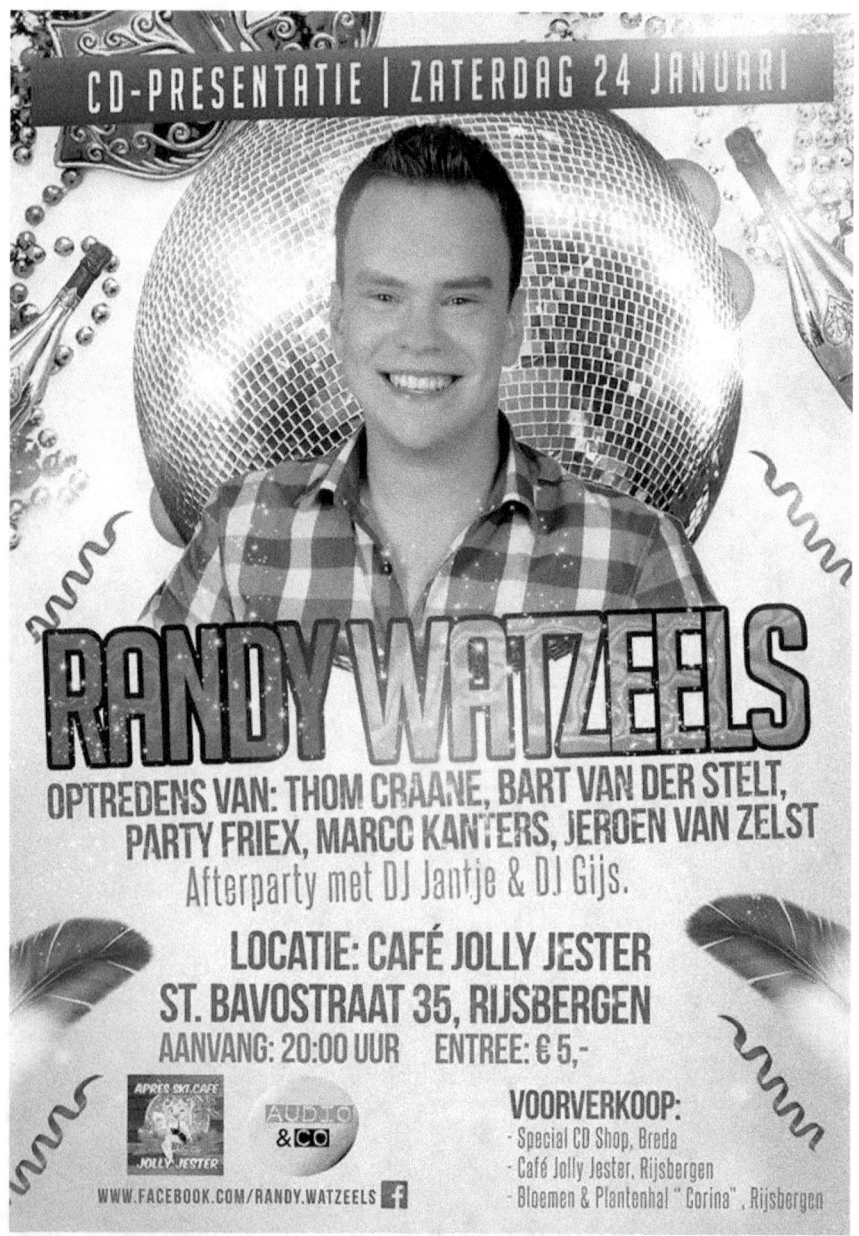

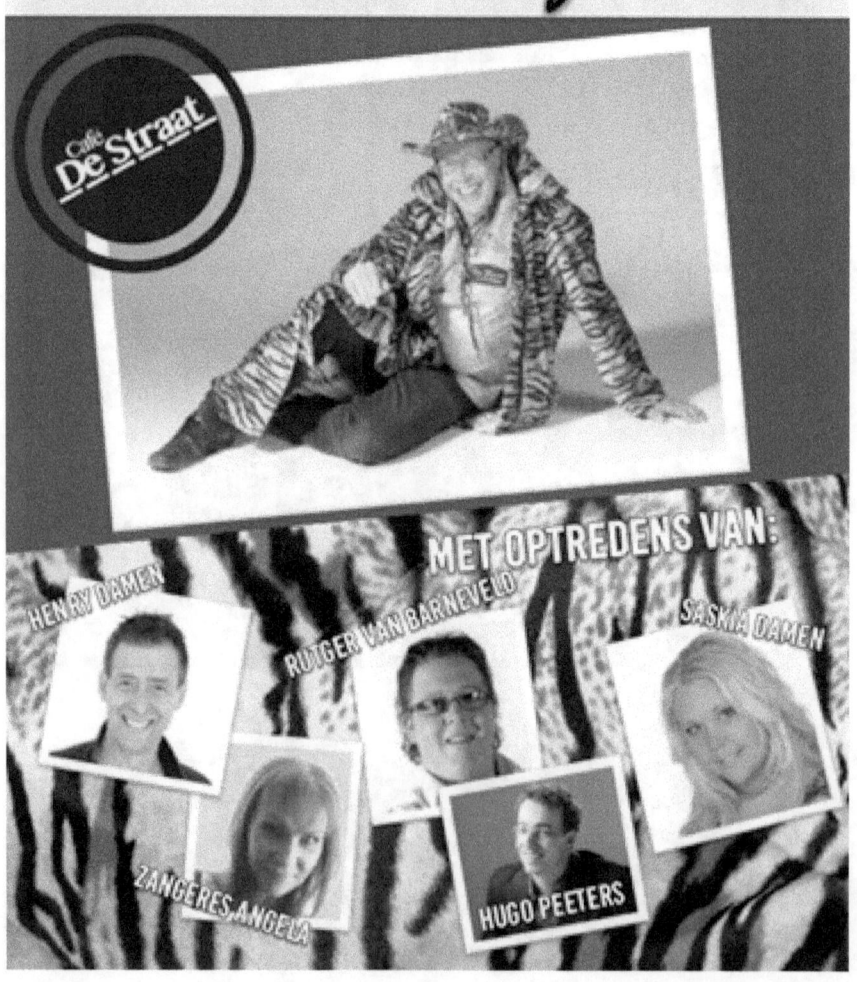

CD Presentatie
Marco Schouten en John Enter

Zondag 25 januari 2015
Cafe Zaal het Zuiden
Nicolaas Beetstraat 1
Almelo

Aanvang 14:00 uur

M.M.V

Peggy Mays

Silvia Swart

Saskia Damen

Ijssel Duo

August

Marco de Hollander

Chiel

Arjan Venemann

Evert Wolters

René Dreijerink

Presentatie: Geert Hakze

Zaal open: 13:30 uur. Kosten €2,50 in v.v.k. en €5,- aan de zaal

Zondag 1 februari 2015

Cd presentatie van Andre Pronk - Had jij mij gebeld

Lokatie:
Café de zak
Hoofdstraat 57
4441 ab Ovezande

Aanvang 16:00 uur
Entree 5 euro

Met medewerking van:

Peter Pijper
Jan Moonlight
feestzanger Troine
feestzanger René
Wesley van Doesburg
zanger Maikel
Christ Blenzo

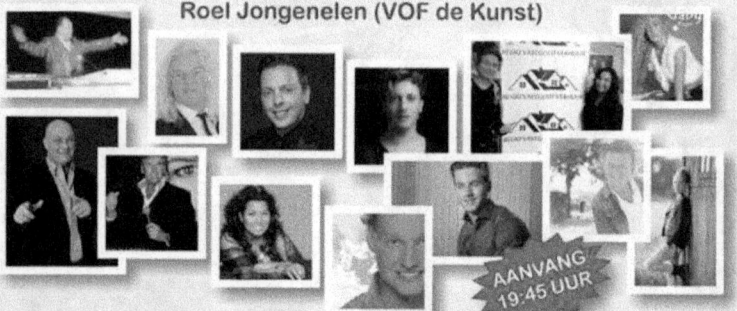

ZATERDAG 16 MEI 2015

Toppers van toen

Dana Winner

Schlagerzanger Chris Roberts

Mieke

The Classics

Locatie: Feesttent Westerdiep W.Z. 122 - Emmer-Compascuum

Tent open: 19:30 uur - Aanvang: 20:00 - 01:00 uur

Voorverkoop: €12,50 - Kassa €17,50

Voor meer informatie stargala.nl

Lekker veel Nederlandstalig, met een Engelse knipoog!

KAARTVERKOOP
Emmer - Compascuum:
Stunt Corner, Boud's Inn, Snack & Broodjeshuis Jada, C1000
Barger - Compascuum: Attent Stuut
Barger - Oosterveld: Slagerij Stamneveld
Nieuw - Weerdinge: Garage Grooten
Ter Apel: Dierenspeciaalzaak Pets Place
Klazienaveen: Top 4 Sport

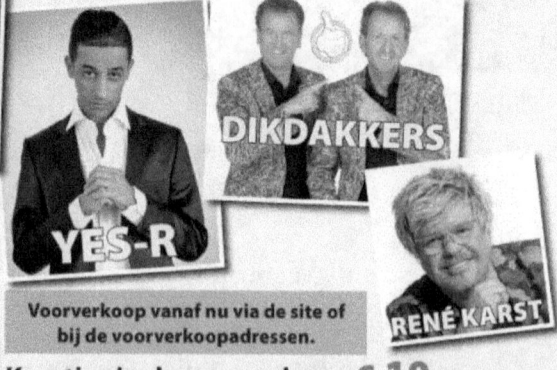

Heidelicht
Eerselseweg 100 Postel

John en Ed presenteren
Midzomerfeest
vrijdagavond 19 juni 20.00 uur

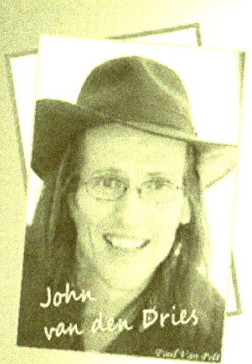
John van den Dries

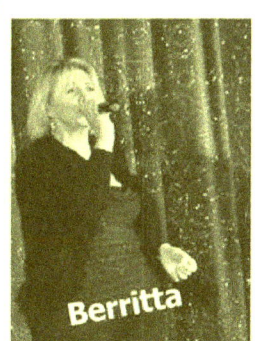
Berritta

Ed Beerens

Inloop: 19.00 uur
entree: 10 euro
voorverkoop 8 euro

Haico Vos

Bobby Prins

Voorverkoop: Heidelicht Eerselseweg 100 Postel +32 14 37 74 45 /
Ed Beerens 06-50514454 / John van den Dries 06-49610557

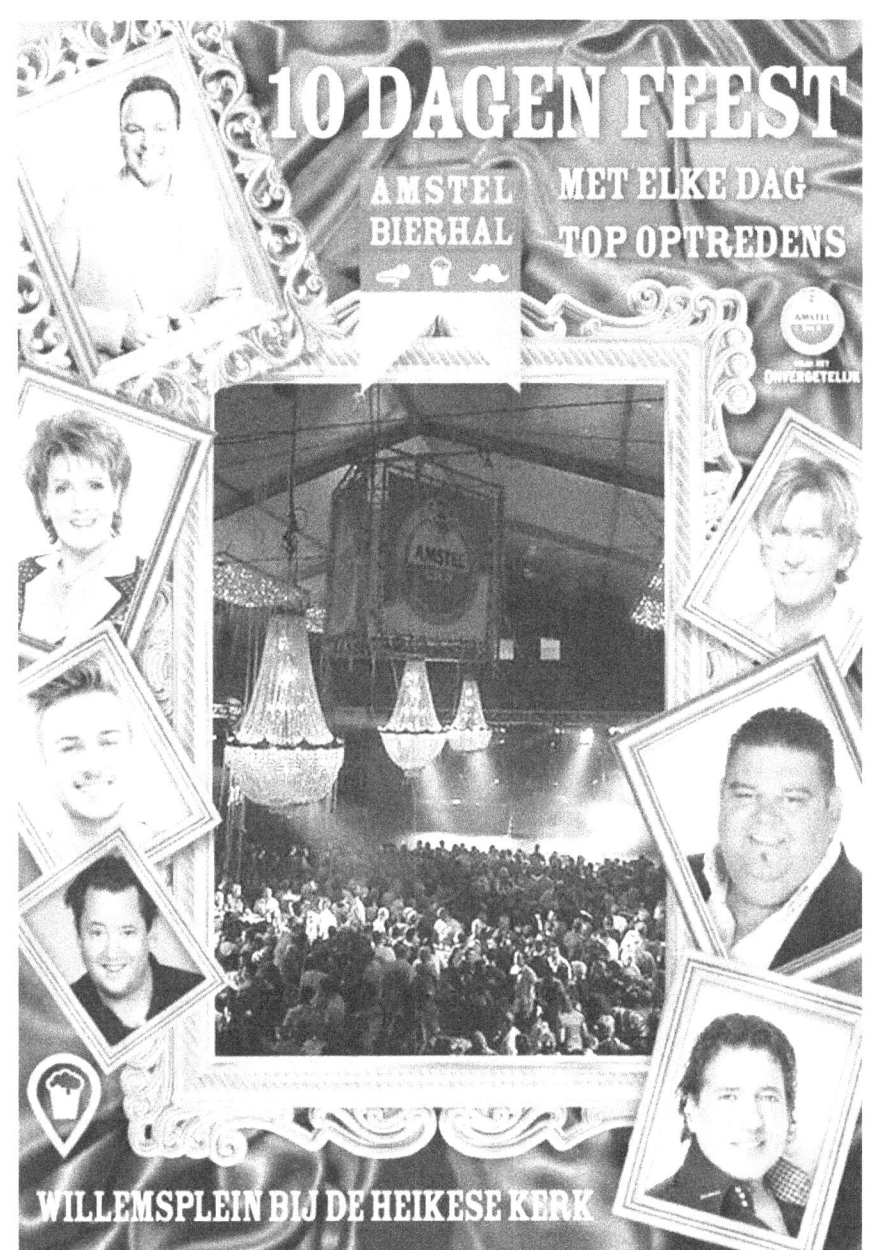

Ruimte voor aantekeningen

www.ingramcontent.com/pod-product-compliance
Lightning Source LLC
Chambersburg PA
CBHW072215170526
45158CB00002BA/608